家庭美術館／美術家傳記叢書

溯古‧開今

傅申

陸蓉之／著

國立台灣美術館 策劃　藝術家 執行
National Taiwan Museum of Fine Arts

照耀歷史的美術家風采

「家庭美術館——美術家傳記叢書」於民國八十一年起陸續策劃編印出版，網羅二十世紀以來活躍於藝術界的前輩美術家，涵蓋面遍及視覺藝術諸領域，累積當代人對前輩美術家成就的認知與肯定，闡述彼等在我國美術史上承先啟後的貢獻，是重要的藝術經典，同時，更是大眾了解臺灣美術、認識臺灣美術家的捷徑，也是學子及社會人士閱讀美術家創作精華的最佳叢書。

美術家的創作結晶，對國家社會以及人生都有很重要的價值。優美的藝術作品能美化國家社會的環境，淨化人類的心靈，更是一國文化的發展指標，而出版「美術家傳記」則是厚實文化基底的重要工作，也讓中華民國美術發展的結晶，成為豐饒的文化資產。

Artistic Glory Illuminates History

In order to organize the historical archives of Taiwan art, *My Home, My Art Museum: Biographies of Taiwanese Artists*, a consecutive series that recounts the stories of various senior artists in visual arts in the 20th century, has been compiled and published since 1992. Accumulating recognition and acknowledgement for their achievement and analyzing their contributions to the development of art in our country, it is also a classical series of Taiwan art, a shortcut to understand the spirit and Taiwanese artists, and a good way for both students and non-specialists to look into the world of creative art.

Art creation has important value for the country and society from which it crystallizes, and for the individuals who create or appreciate it. More than embellishing our environment and cleansing our minds, a fine work of art serves as an index of the cultural status of a country. Substantiating the groundwork of our cultural progress, the publication of these artist biographies consolidates the fine arts development in the Republic of China, turning it into a fecund cultural heritage.

目　錄

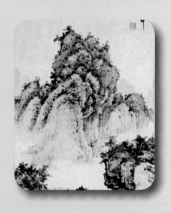
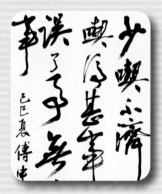

附錄

傅申創作書法時的神情

家庭美術館
美術家傳記叢書

一 · 農村及小鄉鎮的童年

傅申並非如一般人想像,出身於書香世家。雖出生於上海,但因中日戰爭,父母逃亡浙江南部山區。隨奶媽在浦東農村度過六年,七歲在浦東鄉下讀小學,始接觸書法。抗戰勝利後,隨父母遷來臺灣屏東,在執教屏東師範的父親反對下,考入當時的師範大學,從此走上美術之路。

[左圖]
中國藝術史家、書法家傅申接受香港中文大學邀請,為錢穆講座演講。

[右頁圖]
傅申　臨溥心畬山水圖軸(局部)　1957
紙本水墨　59×29cm
題款:德斌仁棣從古董鋪覓得此無款小畫　因
　　　見君約小印　知為僕師大時習作　審是
　　　臨溥王孫吾師者也　癸巳桐花如雪　欣
　　　為之記　君約傅申於碧潭
鈐印:墨園(朱文)、君約(朱文)、傅申(白
　　　文)

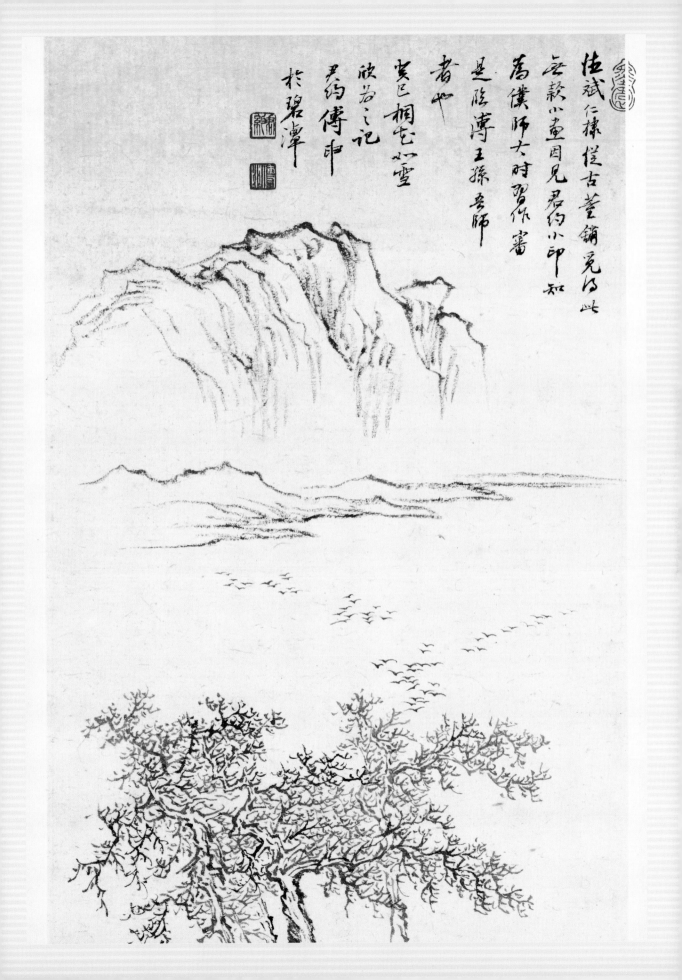

▍接受新式教育的母親

　　傅申的人生，從生命的起點就是孤獨和坎坷的。他的母親許平（原名佩娥，1915-1998）是浙江天台人，五歲喪母，八歲喪父，家中唯一的長者，她的祖父，卻上山修佛無緣照顧失怙的幼兒，孤苦無依的小女孩只能到上海去投靠她的兄嫂。還好，她的哥哥許傑（1901-1993）早年參加五四運動，從上一世紀20年代初開始寫作，後來成為中國大陸著名的左翼文學家，也是魯迅專家，先後在中山大學、安徽大學、暨南大學、

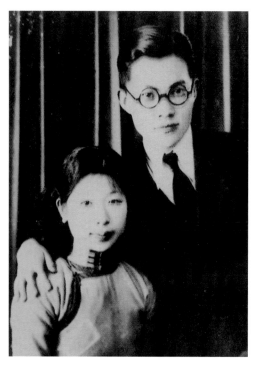

同濟大學、復旦大學及華東師範大學等校擔任教授，是一位教育家，門生眾多，前上海博物館馬承源館長即是他的學生。許傑的思想很開明，不但讓妹妹受教育，還主張讓妹妹接受新式的教育，培養她成為一位新時代的女性。在上海求學的許平，長得嬌小清秀可愛，吸引了浦東南匯縣坦直鄉的青年傅瑞熙的熱烈追求，兩人未徵求長輩的同意，經過自由戀愛而結合，在當時是很大膽妄為的行為，而且對日後傅申被寄養在祖父家的不受看重，也有一定程度的影響。熱戀結合的小倆口很快有了愛情的結晶，長子傅皖（因相貌似母，故名似平）、次子傅申（學名文僑）接連來到這個世界，卻趕上了日本侵華的戰亂。

1930年代傅申雙親攝於上海。

▍童年的想法是當一名農夫

　　1936年12月27日傅申出生於上海，老家在浦東新場坦直鄉，但是到了臺灣以後，在登記身分證時誤植為1937年11月4日。傅申的母親連生兩兒，在當時浦東鄉下的日子過得非常艱困，因為戰亂，父親傅瑞熙被疏

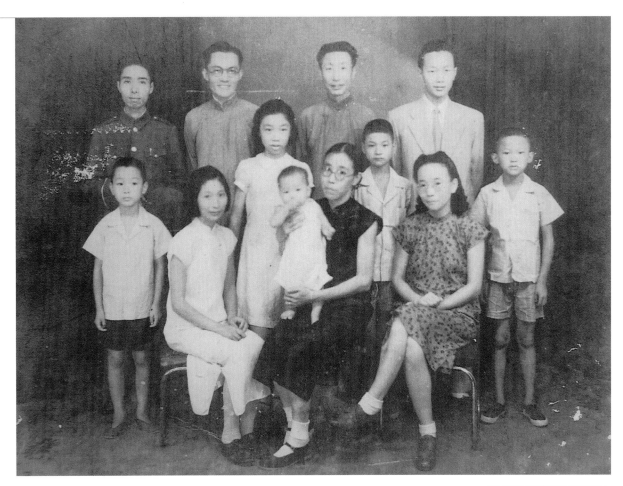

1947年傅申與舅氏家族於上海的大合照。前排左起第二人為其母親許平，後排左起第二人為其父親傅瑞熙，第三人為舅氏許傑，最右為童年時的傅申。

散到外地工作，許平腹中又懷了老三，因為丈夫在外地謀生，她只好放下傅皖和傅申兩個幼子在浦東老家，自己一個人倉皇加入逃難的人潮中，幾經驚險，千辛萬苦地回到天台老家去生產。祖父母把傅申交給浦東鄉下農村的遠親奶媽撫養長大，因此傅申小時候就是以為要當一名種田的農夫，像奶媽家那樣平淡過農夫日子，以為那就是一般人生。

周家宅奶媽的小村子裡，只有四戶人家，傅申連一個可以說話的玩伴也沒有，看著天上的雲朵，河裡游來游去的魚兒，看顧耕田及拉水車的老牛，不知不覺地一點一點慢慢長大，大自然的細微變化才是他的人生的啟蒙老師。兒時的農村孤獨生活奠定了傅申日後的人生觀，一直到今天，他都是極為「寡言」、「節儉」、「勤勞」和「質樸」的，不但家裡的用

傅申於中國上海浦東鄉下的老家

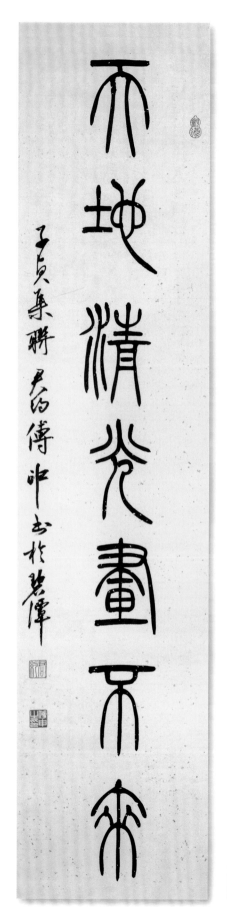
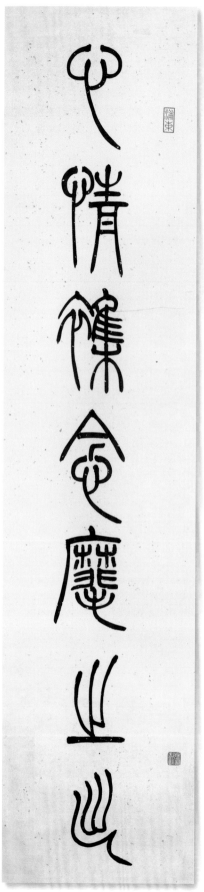

傳申　心情天地七言聯　2001
篆書　138×26cm×2
釋文：心情雜念麾之出
　　　天地清光晝不來
　　　子貞集聯　君約傳申書於
　　　碧潭
鈐印：浦東（朱文）、坦直鄉（白
　　　文）、觀復（朱文）、君
　　　約（朱文）、傳申之印（白
　　　文）

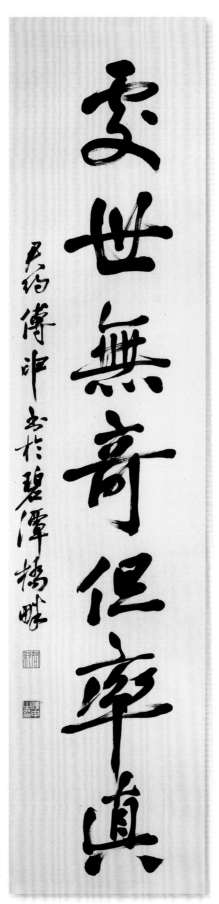

傅申　傳家處世七言聯　2001
行書　138×26cm×2
釋文：傳家有道唯存厚
　　　處世無奇但率真
　　　君約傅申書於碧潭橋畔
鈐印：觀復（朱文）、坦直鄉（白
　　　文）、君約（朱文）、傅申之
　　　印（白文）

13

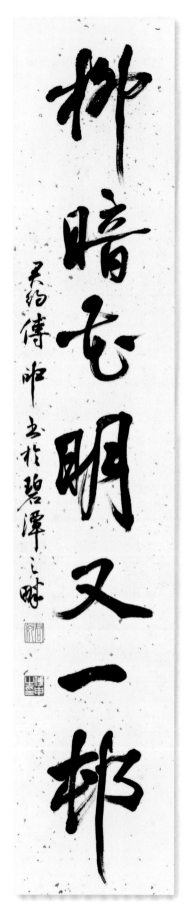
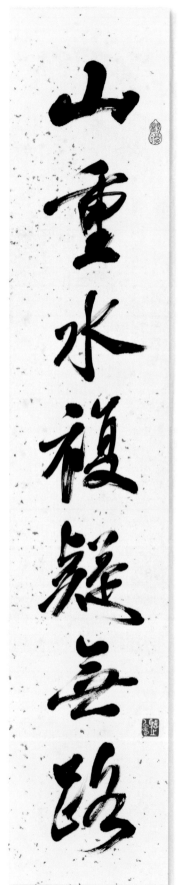
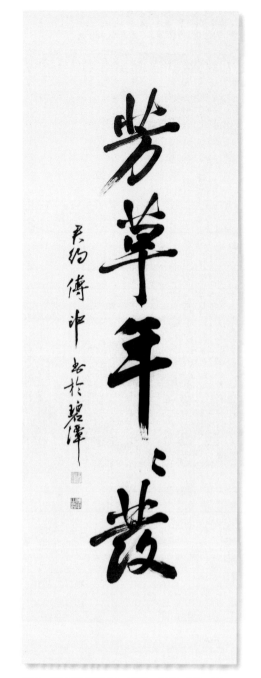

傅申　芳草年年發條幅　1997　行書　140×38cm
釋文：芳草年年發　君約傅申書於碧潭
鈐印：君約（朱文）　傅申之印（白文）

［左圖］

傅申　山重柳暗七言聯　1999　行書　137×35cm×2
釋文：山重水複疑無路　柳暗花明又一村
　　　君約傅申書於碧潭之畔
鈐印：觀復（朱文）、聽之以氣（白文）、君約（朱文）、
　　　傅申之印（白文）

14

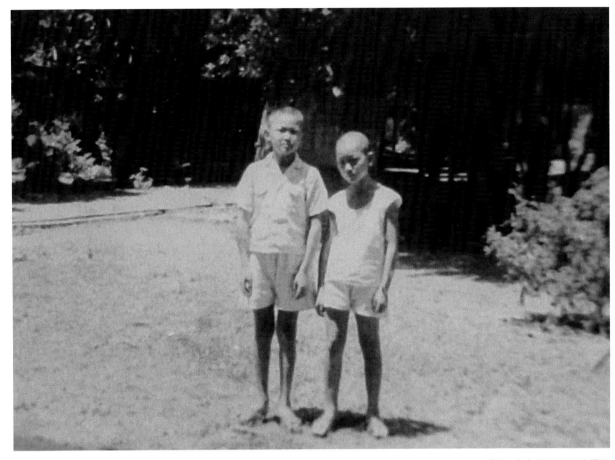

傅申（左）於1949年來臺後
的第二年與弟弟傅越攝於屏東
家的後院。

度極盡節約之能事，到現在，他還喜歡在大樓地下室的棄物室撿拾可用
的家私器皿，帶回家修補好再使用，成了鄰里皆知的環保尖兵，但是他
的工作室也被這些回收再利用的物件，塞得水洩不通。幼時的經歷，對
他影響至深，抗日戰爭的歷史傷痛，更是深深潛伏在他的生命記憶裡，
直到今日提到當年的戰爭，傅申都十分憤慨，在他晚年書法作品中顯然
可見他的抗日情懷。

　　作為目前碩果僅存的書畫鑑定專家，以及書畫篆刻上有高度修養的
傳統文人藝術家，一般人會以為他是生長於書香世家，其實不然，他在
六歲之前沒見過一本書。進入鄉村的小學時傅申才接觸到書法，以及習
中醫、用毛筆開中藥方的叔父，終於埋下了日後成長的種子。秉持他務
實的求學態度，也不好高騖遠，一步一步走向了美術之路。

15

[上圖]
2013年族兄傅聰（左），在臺舉行八十歲鋼琴獨奏會後與傅申相認，翌日機場巧遇同飛上海。（陸蓉之攝）

[右圖]
傅聰（左）、傅申同飛上海後，傅聰邀請傅申入其寓所欣賞所藏黃賓虹之畫作。

▌書法是與藝術結緣的第一步

　　傅申的父親傅瑞熙是傅家宅的一員，依家譜的排行來論，他比名翻譯家和作家傅雷（1908-1966）長一輩，所以，傅申應該比傅雷的兒子、著名音樂家傅聰（1934-）也長一輩，即使他的年齡還比較小了兩歲。直到傅聰八十歲在臺慶生的演奏會後，在許博允的安排下，傅申和傅聰終於見到了面，晚宴時相談甚歡，意猶未盡。結果第二天意外地在機場的貴賓室巧遇，竟然是同班飛機赴上海，我和傅聰調換位置，他們一路上談個不停，落地後還順便驅車送傅聰到他上海的公寓，一進門的牆上掛了一幅黃賓虹的立軸，並觀賞他收藏的字畫。

　　1942年，傅申進入江蘇省浦東南匯縣坦直小學就讀，住在祖父臨河

的老宅,當時的學名叫做傅文鏐。那時候坦直小學的校長是一位書法的愛好者,他親自教導全校學生的書法課,發現傅申的藝術天分,特別鼓勵和指導他。當時鄉下的條件十分艱苦,傅申學習小學校長的方法,先在紙上用墨筆寫,把白紙密密麻麻寫滿成了「黑」紙,再用水在黑紙上繼續練習書寫。

同時,傅申的叔叔傅瑞眉是當地有名的中醫,處方都是用毛筆書寫的,叔父平日也會督促傅申勤練書法。傅申小時候因此常常是在叔父身邊幫忙磨墨的書僮,他總是陪著叔叔練字,這是養成傅申對書法有興趣的起點。寫書法是傅申與藝術結緣的第一步。

自出生後就與父母分離的傅申,在他十歲左右,才第一次見到父親,看到他穿著白綢中式上衣和長褲,飄飄然走在鄉下的小鎮上,引起

1964年傅申與家人合影。左起:妹妹傅台、父親傅瑞熙、母親許平抱著孫女傅夏霖、傅申、弟媳林瓊芳、弟弟傅越,攝於夏威夷留學返臺時。

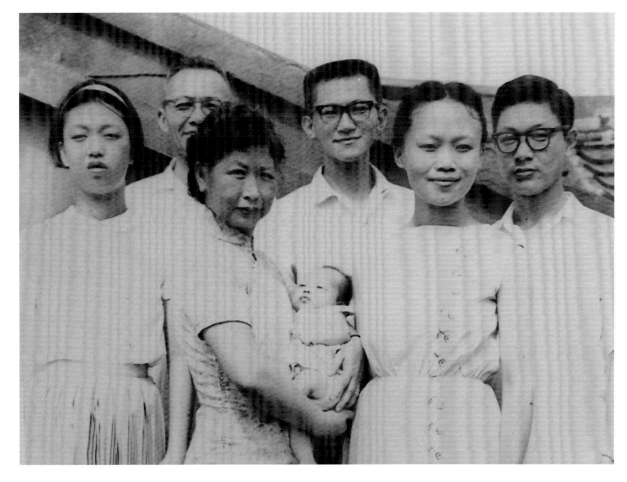

不小的騷動。傅申和陌生的父親僅僅相處幾天，父親就帶了傅皖、傅申兩兄弟，以及出身在浙江的弟弟傅越到舅舅許傑的上海家中造訪，這時，傅申這才見到生母許平。（P.11照片）從小與父母分離的少年傅申，小學畢業後被母親接去臺灣屏東與父母同住，相聚後很多年一直無法啟齒叫聲「爸」、「媽」，他這段被留在鄉下老家的「留守兒童」生涯，和父母親疏離的親情關係，養成他孤僻和不容易親近家人的個性。

【關鍵詞】

屏東師範

　　屏東師範創建自1940年，數度易名，始於1946年更名「臺灣省立屏東師範學校」。1965年升格為「省立屏東師範專科學校」。1987年升格為學院，1991年改隸中央，更名「國立屏東師範學院」。2005年教育部又核定改名為「國立屏東教育大學」。2014年與「國立屏東商業技術學院」合併為「國立屏東大學」。

　　屏東師範的校歌，是由傅申的父親傅瑞熙及楊中時作詞，校長張效良作曲，谷學寬和聲。歌詞為：「武山蒼蒼，淡水決決；鍾靈毓秀，化被八方；八德兼備，四維是張。手腦並用，六藝維揚；做中學，做中教，百鍊成鋼；學不厭，教不倦，以進以康。武山蒼蒼，淡水決決，屏師之風，山高水長。」

　　首兩句是指屏師的地理位置，在屏東師範的校園裡，向東望就是高聳在屏東平原盡頭的「大武山」，南臺灣的最高山，海拔3000公尺以上，白雲時常繚繞山腰，故有「武山蒼蒼」之句；在屏東縣與高雄縣之間隔了一條由北向南寬闊的「下淡水溪」（高屏溪），故有「淡水決決」之句。與臺北的淡水溪分屬臺灣南北兩大水系。

　　屏東師範不但師資優秀，造就人才甚多，在美術界中之著者如：黃光男、王秀雄等等也是。傅申並自2015年起為紀念父母曾執教於斯，每年暑期前至該校及附小頒發勤勉學優獎學金。

1956年，傅申（左3）與弟、妹、母親，以及師大同學們訪屏東師範宿舍。

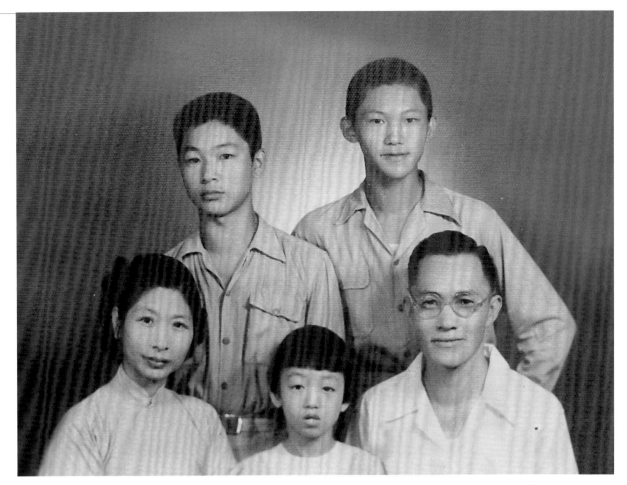

1954年，傅申（後右）與弟弟傅越（後左）及父母及妹妹傅台（前排中）合影。

隨父母定居臺灣

　　第二次世界大戰結束以後，臺灣回歸祖國，日本人都必須回到家鄉日本，很多教師和公務員的位置出缺非常嚴重，因此努力向內地招聘人員。傅申的父母親就是在1947年應聘到臺灣南部的屏東師範，父親出任第一任的教務主任，同時兼教地理和國文；母親則是在屏師附小擔任教師。

　　傅申的父母親到臺灣安頓好了生活，1948年冬天他母親就回到浦東家鄉，打算把鄉下的兩個兒子都接到臺灣，可是由於傅皖在外地學習，而訂船班時間上又十分緊迫的情況下，實在無法等待傅皖同行，匆忙中只接了傅申一人搭船到基隆，再搭一整天的火車到屏東，和當時一直跟在父母身邊的小兒子傅越相聚，一起定居在臺灣南部的屏東。此時父親將他們兄弟妹均改以出生地為名，自此傅文儁因出生在上海（古稱申、

左起：傅申夫婦（左二人）
拜望世交名導李安的母親及
弟弟李崗（右）。

今稱滬），改名為：傅申，出生在安徽的大哥叫傅皖，出生在古為越國
的浙江的弟弟叫傅越，出生在臺灣的小妹就叫傅台。

　　在臺灣，傅家添了一個小千金傅台，原本是一件歡天喜地的事，沒
想到日後卻成為悲劇，傅台在九歲以後，就再也無法學習，智商停留在
那個階段。生了心智遲緩兒的媽媽，心懷罪惡感，帶著女兒到處求醫。
其時傅瑞熙夫婦已被臺南一中的校長李昇（即著名導演李安、李崗兄弟
的父親）聘到臺南一中，兩家都住學校宿舍，因此當丈夫突然中風倒下
時，母女兩人還留在臺北看病，幸好當時李昇校長發現了倒在浴室地上
昏迷不醒的老友傅瑞熙，將他緊急送醫，救回一命。不過往後六年多傅
瑞熙變成了植物人，傅申母親嬌小的身軀堅強地撐起一家兩位重症病
人的千斤重擔，全靠她信了天主教，才有能力堅忍到生命盡頭。也是在

天主教會裡，許平和著名的女作家、長兄許傑的筆戰老友蘇雪林（1897-1999）結成莫逆之交，兩人都在宗教裡找到了信仰的力量，彼此經常見面，互相託付身後事。

立志考藝術系

傅申在屏東明正初中就讀時，美術老師張光寅（著名書畫家張光賓的弟弟）在課餘輔導傅申畫畫。當時，一家人住在屏東師範的教師宿

傅申（後2排右2）1955年1月於省立屏東中學春季高中畢業時的師生合影。

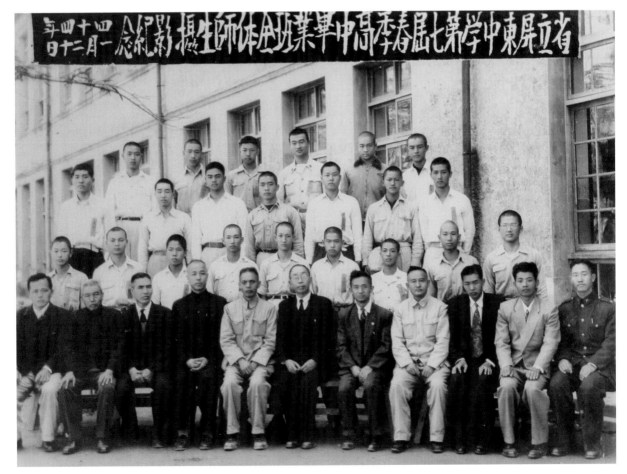

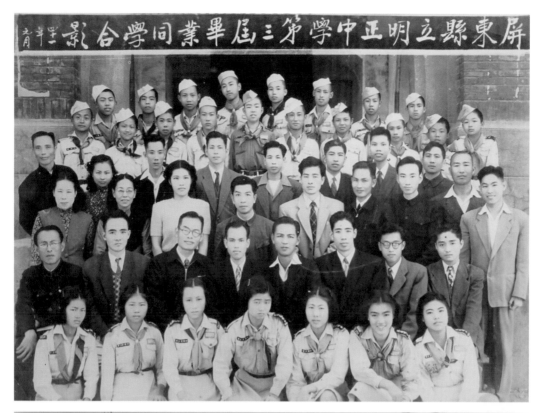

舍，對面而居的是兩位美術老師，一位是白雪痕教國畫，一位是池振周
教西畫，一到週末就有很多學生跟隨他們到戶外寫生。屏東，是啟發傅
申喜愛美術的原鄉，當時他默默地計畫日後一定要考上當時的臺灣省立
師範大學藝術系（1967年始改為國立臺灣師範大學美術系），因為師範
大學學費全免，他不想靠父母的支持，就能夠完成自己的學業，可以獨
立生活。

　　傅申的弟弟傅越，比他小一歲，是父母親一手帶大的，因此唸書
未受耽誤。在臺灣，兩兄弟從初中到高中一直是同班同學。兩人屏東中
學畢業後，考大學填志願時，弟弟原本要考哲學系，被父親痛斥一頓後
改考了經濟系，也順利考上了臺大經濟系。從小不在父母身邊的傅申，

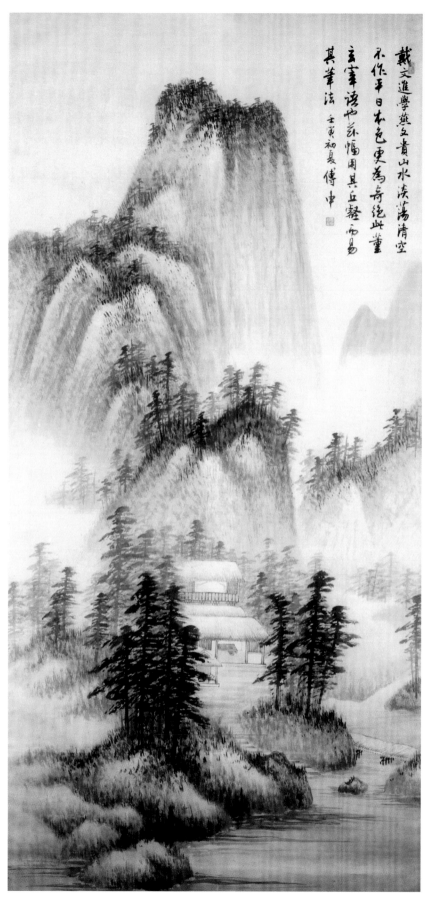

戴文進學燕文貴山水淡蕩清空
不作平日本色更為奇絕此董
玄宰語也茲幅用其丘壑而易
其筆法 壬寅初夏 傅申

傅申　學燕文貴丘壑圖軸
1962　紙本設色
183.2×89.5cm　華岡博物館藏
題款：戴文進學燕文貴山水
　　　淡蕩清空　不作平日本色
　　　更為奇絕　此董玄宰語也
　　　茲幅用其丘壑而易其筆法
　　　壬寅初夏　傅申
鈐印：壬寅（白文）、傅申私印
　　　（白文）

傅申　玉山途中山水圖軸
1965　紙本設色
132.5×66cm
題款：乙巳春日　君約傅申
鈐印：傅申（白文）

9789860496642

不太在意父親的旨意，所以他膽敢違抗父命，報考當時全臺唯一的美術系。其實，傅申是在考前一個月才從《芥子園畫譜》及一幅珂羅版印的國畫複製品學習水墨的基本筆法，在考試前一天才找到一位師大的學長，向學長學會了不用鉛筆和橡皮擦，而改用木炭條、饅頭畫素描的技法，就去參加了術科考試，並順利考上師範大學藝術系，傅申從此踏入

傅申與董敏等友人登臺灣第二高峰雪山，途中，傅申喝池水。（莊靈攝，傅申提供）

傅申遊歷尼加拉瓜大瀑布。

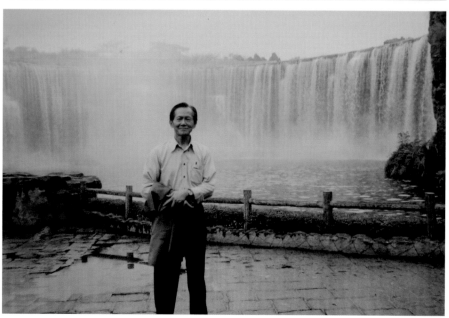

此後他愈走愈深入的藝術人生。

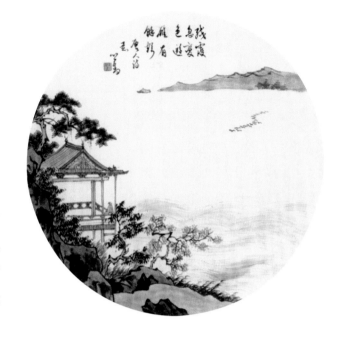

　　傅申從小生長在長江口沖積平原的浦東，從來沒見過山，移居臺灣以後從此對高山產生許多遐想。中學時代就近去過美濃及三地門，兩度徒步橫貫公路，一度從宜蘭的南方澳徒步五天，走到花蓮，再搭船到太平洋中的蘭嶼。其後又兩度登上臺灣最高峰玉山，還曾經登上臺灣第二高峰雪山，以及阿里山、小塔山等。後來傅申在中國大陸也喜歡到處登山，曾經四登黃山、一登泰山、青城山、峨眉山、長白山天池、張家界、九寨溝等，又在美國也曾訪遊尼加拉瓜大瀑布、優勝美地、大峽谷和美國加州的紅木公園。這還不止呢！傅申還遊歷過夏威夷的火山、北歐冰島、挪威峽灣、南美洲祕魯的縱貫山脈、澳洲雪梨的濱海斷崖和島山。傅申博覽群山的興致可見於他的一幅書法作品中：「五嶽歸來還看山，天下名山固不止五嶽也。」

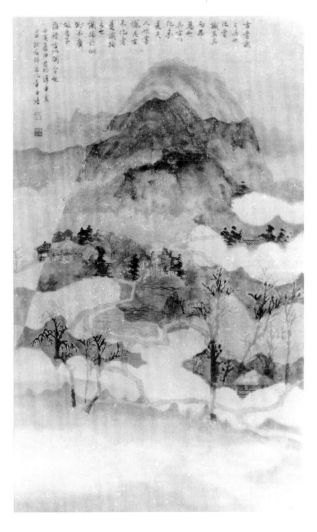

[上圖]

傅申　臨溥心畬山水鏡片　1957　紙本設色　直徑47cm
題款：殘霞忽變色　遊雁有餘聲　唐人詩意　心畬
鈐印：君約（白文）

[下圖]

傅申　創新陽明山全景圖軸　1962　紙本設色　90×65cm
題款：古者識之其也　化者識其具而弗為也　具古以化　未見夫人
　　　也　嘗憾泥古不化者是識拘之也　識拘於似則不廣　故君子
　　　惟借古以開今也　壬寅夏仲　君約傅申畫　並錄石師變化章
　　　中語
傅申按：此畫為嘗試以立體派觀念作山水，將看不見之後山也重疊
　　　入畫面中。
鈐印：傅申（朱文）、盧室絕塵（白文）

二・從「將軍班」
到臺北故宮的奇緣

1959年畢業於師範大學，因師資佳、同學優秀、人才輩出，這一班被譽為「將軍班」。
因緣際會，傅申主持臺灣電視公司每週一次二十分鐘的「書法教育」直播節目，繪畫創
作也先後獲全省教員美展及全省美展國畫第一名。百日非洲之後，因得退休駐美大使，
業餘書畫家葉公超之賞識，與江兆申同時推薦入臺北故宮博物院書畫處，在故宮與華裔
美籍王妙蓮女士結婚，並赴美深造，其一生遂走上書畫史及鑑定之路。

1959年，傅申於師範大學藝術
系畢業時攝於圖書館前。

[左頁圖]
傅申　雪山圖軸　1962
金紙畫仙版設色　45.8×30.6cm
題款：亂山積雪撐峰巒　石逕春
　　　風葉未乾　知有孤僧住蕭
　　　寺　一聲鐘磬出高寒　壬
　　　寅仲夏　偶畫雪山　奉耀興
　　　同學雅正　君約傅申
鈐印：傅（朱文）盧室絕塵（白文）

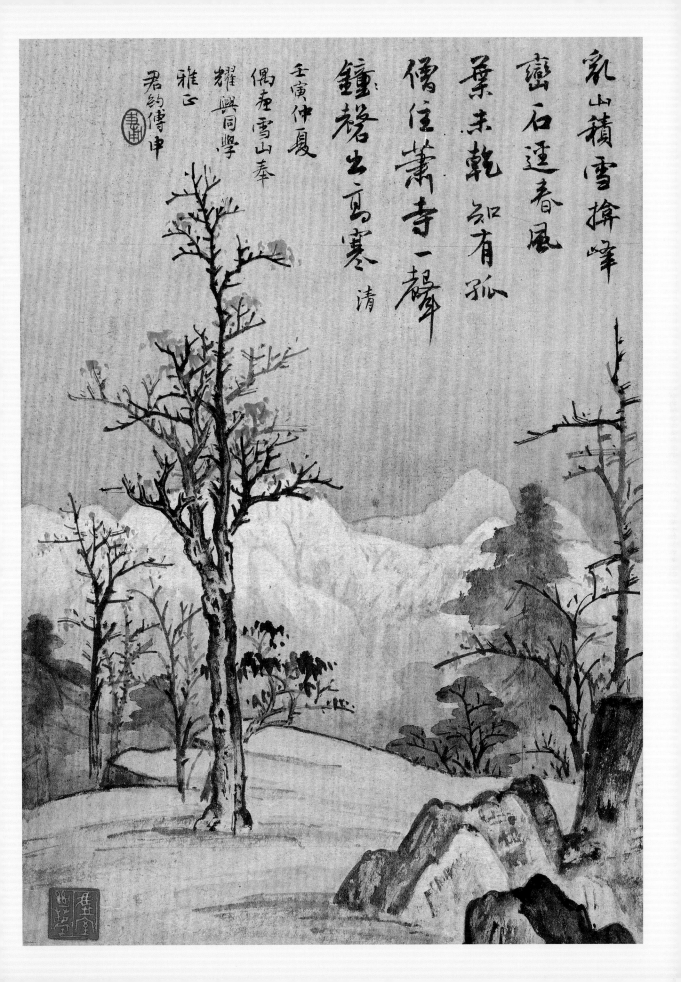

乱山積雪擁峰
巖石逕春風
葉未乾如有孤
僧住蕭寺一聲
鐘聲出高寒 清

壬寅仲夏
偶畫雪山奉
耀興同學
雅正
君約傅申

師資輝煌，學生俊彥

傅申考上師範大學藝術系的時候，正值師資最輝煌的年代，當時尚為臺灣省立師範大學藝術系，主持系務的是「渡海三家」溥心畬、張大千和黃君璧當中的黃君璧，他邀請到溥心畬、金勤伯、吳詠香、林玉山教授國畫，還請到廖繼春、孫多慈、袁樞真、陳慧坤、馬白水教授西畫。因此，傅申得以追隨黃君璧、溥心畬兩位大師學習水墨畫，大二時個人又在校外向傅狷夫學畫，在學校向宗孝忱學習篆書，師從書法大家王壯為修習篆刻及書法。傅申當時即深獲王壯為的青睞，收為王門弟子，幾乎每週日皆前往王老師家受教，獲得師母的關心及照拂，並且經常款以佳餚，甚至在他們外出應酬時還照顧過他們獨子的搖籃，誰也沒想到傅申和恩師王壯為一家，日後竟然轉變為理不清的恩怨情分。

藝術評論家謝里法（即謝理法）曾經撰文描述師大四八班級是「將軍班」，因為這一班的同學各個成就非凡，除了傅申擅長中國美術史及書畫鑑定，國畫有陳瑞康，謝里法是臺灣美術史專家，藝術史、美

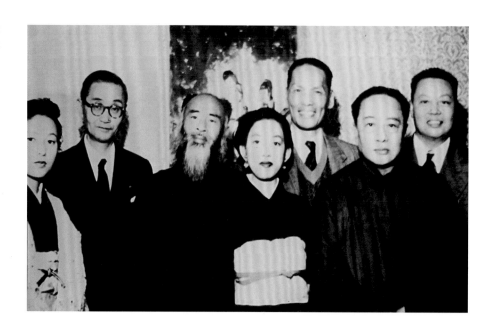

1955年「渡海三家」在東京聚會時合影。男士右二起：溥心畬、黃君璧、張大千，以及莊嚴。（藝術家出版社提供）

傅申
水彩畫風景　1959
水彩　39×54cm

傅申　水彩畫街景
約1959　水彩
39×54cm
傅申按：這兩件作
　　品為大學
　　時水彩習
　　作。

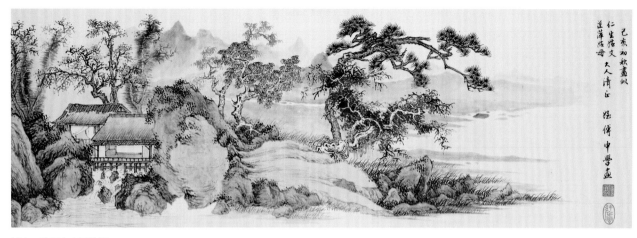

傅申　秋景山水圖橫幅
1959　紙本設色　33×96cm
題款：己亥初秋畫似　仁生
　　　姑丈　芷萍姑母大人清
　　　正　姪傅申學畫
鈐印：傅申（白文）、鈍廬
　　　（朱文）

術教育理論與美術心理學領域的王秀雄，在創作領域方面，版畫有廖修平、水彩畫有李焜培、水墨有梁秀中、書法有傅佑武、雕塑有文樓（香港僑生，學名文寶樓）等等，都是港臺藝壇的一時俊彥，繁衍出桃李滿天下，總體對藝術教育的影響長達半個世紀。

　　1959年，傅申從國立臺灣師範大學藝術系畢業前，他的作品獲藝術系系展的國畫、篆刻第一名、書法第二名（為了避免讓傅申一人獨得三大獎，老師們將他的書法降為第二名），但仍然被同學譽為當時的「三冠王」。

[右頁左圖]
傅申　撫王紱山水圖軸　1957
紙本設色　118.5×40.5cm
題款：略撫九龍山人本
　　　丁酉秋日　君約
鈐印：傅申（朱文）

[右頁右圖]
傅申　仿古山水圖軸　1960
紙本設色　119.5×50.5cm
題款：畫無盡筆　意到即止
　　　此麓臺語也　此幀設
　　　色僅及樹木房屋　或
　　　以為有未盡處　是曉
　　　畫者各有會心　正未
　　　可強同耳　庚子仲夏
　　　時將入伍　君約傅申
鈐印：愚庵（朱文）、傅申
　　　（朱文）

發憤臨古，前輩讚賞

　　1958年，大學三年級的暑假，傅申借到民國早期的珂羅版精印本長卷：清初四王的王翬（王石谷，1632-1717）於1684年的傑作〈江山縱覽〉圖卷，初次嘗試臨摹古畫。王翬作〈江山縱覽〉時年五十三歲，正值創作壯年，用筆極其細緻，是他高峰期的力作精品。傅申因八人一室的室友們都回家了，他一人獨占大畫桌，可以專心臨摹。由於在圍牆裡的宿舍內，衛浴及食堂都一應俱全，他可以整個暑假都未走出宿舍圍牆一

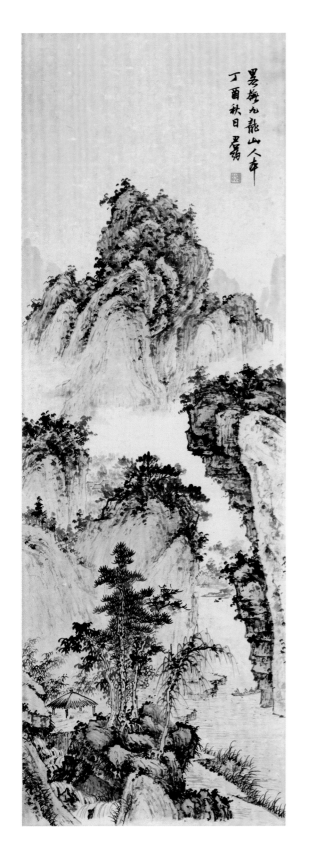

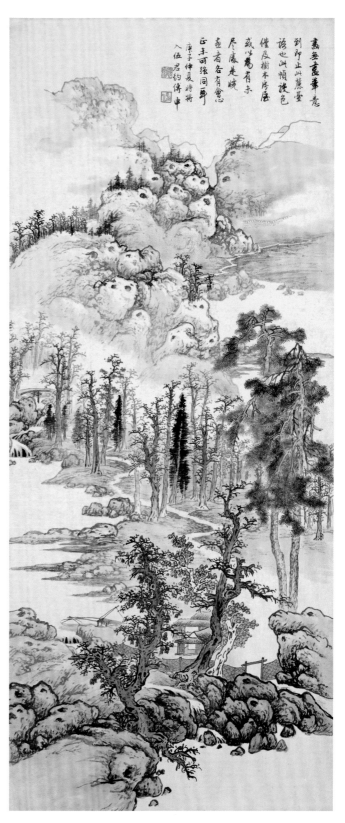

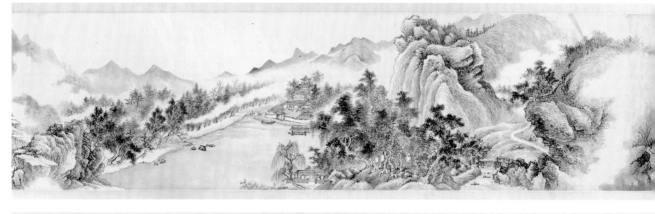

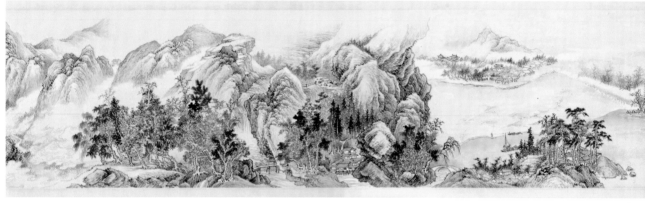

傅申　臨王石谷〈江山縱覽〉圖卷　紙本設色　1958
引首38×106cm　書38×826.5cm　跋38×39cm
題款等略

［上二圖］ 傅申　臨王石谷〈江山縱覽〉圖卷（局部）

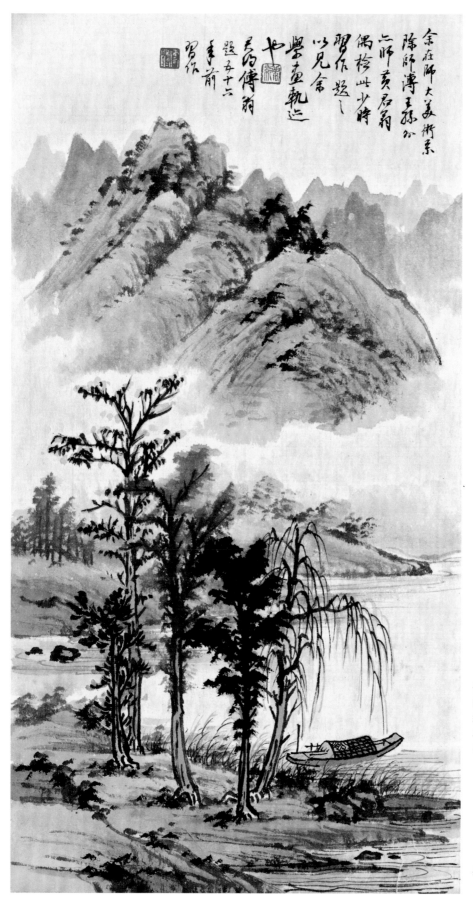

余在師大美術系
除師溥王孫外
二師黃君翁
偶檢此少時
習作題之
以見余
學畫軌迹
也
君約傅翁
題五十六
年前
習作

傅申
臨黃君璧山水圖小軸
約1958　紙本設色
57×30cm
題款：余在師大美術系
　　　除師溥王孫外
　　　亦師黃君翁
　　　偶檢此少時習作
　　　題之以見余學畫
　　　軌跡也　君約傅
　　　翁題五十六年前
　　　習作
鈐印：君約（朱文）
　　　傅申（白文）

38

傳申　小塔山觀玉山日出
1959　紙本設色
68×120cm
題款：己亥夏 君約傅申寫生
鈐印：傅申（白文）
傅申按：此為畢業製作之一，
　　　選為留校作品者。

步，傾全身心之力，在暑假結束之前，完成了高38公分，長826.5公分的
細筆山水長卷，是傅申山水畫的一大躍進。畫完長卷，傅申又用自己的
小楷抄錄了原卷後面的諸跋，計有梁章鉅二跋，以及羅天池、張維屏三
長跋。（P.34-37）

　　由於傅申當年在書法方面除了臨學《僧懷仁集王羲之聖教序》之
外，也喜愛當時在臺中的書畫家彭醇士的小行楷，所以抄錄以上諸跋時
的小楷略有彭前輩的風格。等到次年1959年大學畢業，傅申先在臺北市
立萬華初中擔任實習教師一年後，依政府規定前往鳳山陸軍官校接受預
備軍官的訓練之後，被派往臺中后里實際帶兵當陸軍少尉排長。當時，
傅申曾將未經裱褙的此卷寄給臺中的彭醇士老先生家中請他指點，因為
彭先生除了大家熟知的好字以外，山水畫也高雅清麗，略帶王石谷的風
格，而品味極其清雅，所以傅申誠心向他請教。由於傅申在臨本上，在
抄錄王翬原題後，只寫了一行年款：「戊戌（1958）大暑，南匯君約傅
申臨」，並未標示年齡與身分，而且寄去時也未作自我介紹，所以彭老

先生無從知道傅申的身分與年齡,因此,一個月後,當傅申接到彭醇士
先生的回函,竟然出乎意料地客氣與誇讚。茲錄於下:

　　君約先生足下,暑中承示大作,一再拜觀,不覺其熱蒸也!弟來臺
灣,所見畫人不為少矣!工厚如足下而不喜表曝,實難其人。心畬、大
千,能事甚多,近來酬應之作,亦多率筆,君璧粗獷,穀年荏弱!惟其
女弟子王潤生之女,曾見其仿夏圭長卷,殊可欽佩。尊作暫留展翫,容
再奉還。專肅。敬候暑安。弟彭醇士再拜。七月三十日。

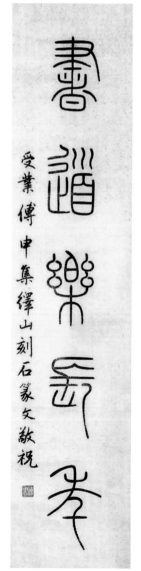

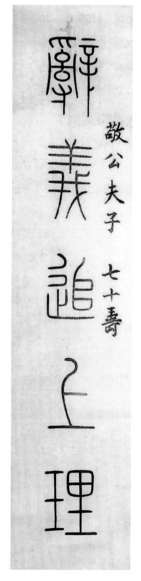

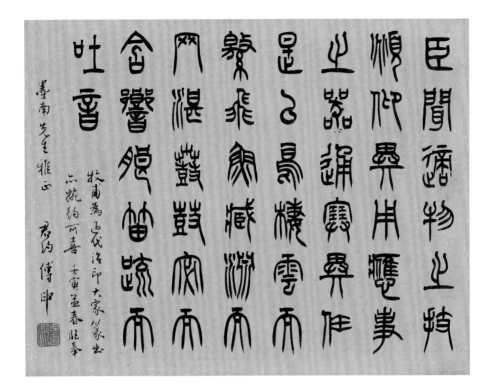

傅申　臨黃士陵書陸機演連珠
之一（畫仙版）1962　篆書
30.6×45.8cm

釋文：臣聞適物之技　俯仰異
　　　用　應事之器　通塞異
　　　任　是以鳥棲雲而繳飛
　　　魚藏淵而網湛　貴鼓密
　　　而含響　朗笛疏而吐音
　　　牧甫為近代治印大家
　　　篆書亦婉約可喜　壬寅
　　　孟春臨　奉墨南先生雅
　　　正　君約傅申

傅申按：墨南先生為臺北古琴
　　　閣主人周墨南，書畫
　　　鑑藏家。此作背面為
　　　余畫山水〈日月潭小
　　　景圖〉，見繪畫卷。

鈐印：坦直鄉（白文）

傅申按：自刻，倣漢印。坦直
　　　鄉在江蘇省南匯縣
　　　（今上海浦東）。

　　當然，傅申拜讀彭老的來函，既欣喜老人家的誇讚，又慚愧老人家的過譽！但也確實讓他增加了信心。可惜的是，傅申在1965年進入臺北故宮博物院之後，雖然接觸到大量名畫，卻反而遏止了他創作的信心，而燃起了他對鑑定古書畫的樂趣，從此走向了書畫史及鑑定的路子。1961年傅申服兵役的后里距離臺中市不遠，於是傅申趁例假日按址前往彭府拜訪，事先亦無現代的手機電話告知，適巧彭先生在家，傅申一身預備軍官的戎裝，自我介紹後，彭先生方知眼前這位年輕人，竟是畫卷的作者，兩人雖相談甚歡，但是拙於言辭的傅申，忘了要求彭老前輩在卷後加一段題跋，就領取了畫卷匆匆離去，傅申對此至今仍然後悔不已。但在日後，將彭老的信函用宣紙影印裱貼於卷後。

　　此卷連同日後所臨其他古畫卷，因臺灣並無適當裝裱長卷的舖子和好手，一直到1991年傅申在美國華盛頓佛利爾美術館工作，邀請到上海博物館裝裱第二代高徒顧祥妹，她因隨夫留學到了美國，為傅申延攬入佛利爾美術館書畫修護裝裱室，那裡原本是以日本裝裱師為主的。當

［左頁左圖］

傅申　宋刻嶧山碑鄭文寶
跋（局部）1956　雙鈎

［左頁右圖］

傅申　敬公夫子七十壽聯
1960　篆書　100×24cm×2

釋文：辭義追上理
　　　書道樂長孝
　　　敬公夫子七十壽
　　　受業傅申集嶧山刻石
　　　篆文敬祝

傅申按：敬公夫子乃余大學一
　　　年級時的書法老師
　　　宗孝忱教授（1891-
　　　1979），江蘇如皋
　　　人，中文系教授，
　　　特擅小篆及楷書。

時由上海來的裝裱師建議將傅申所臨寫的長卷都寄到上海博物館，裝裱時，將各卷裱貼在修護室外的公共長廊走道間，恰巧為謝稚柳先生所見，因而意外獲得謝老在諸長卷後面加上題跋。謝老為〈江山縱覽〉所題的跋語為：

十年前，予過美國。在華盛頓，君約吾兄邀飲於其寓齋，出示所臨石谷江山縱覽圖卷，以為形神兼似，得未曾有，足以亂真。今日重見及之，始知為其二十二歲時所作，如此妙筆，出於年少之手，真神奇也。壬申冬初　壯暮翁稚柳觀並題。

1991年，傅申在將畫寄往上海裝裱之前，在原款：「戊戌（1958）大暑南匯君約傅申臨。」的下方加蓋姓名印，並加小字一行：「時年二十有二」，故謝老題跋中述及為年少之作。當然，在1961年時彭醇士先生也是見不到這行小字的。此卷引首隸書，則是出自於傅申所欽佩的師大學弟何懷碩之手。

他的畢業作品之一，水墨寫生的〈小塔山觀玉山日出〉(P.39)橫幅，被選為留校作品。畢業展的作品，另有1959年的〈阿里山之春〉圖軸，由傅申本人題款：「今春遊阿里山，適櫻花怒放，雲海無垠，遠望塔山，近倚古木，景色巨麗，擴人心胸，因寫草稿數紙而歸。暇日追想，經營作為此幀，尚望有道教之為幸。」(P.56)畢業後，傅申受聘到師大附中任教，有了安定的工作，他更可以利用閒暇之餘勤於創作。

1997年12月30日。傅申（右1）與孫家勤（右2）、羅芳（左）等人攝於黃君璧百年誕辰紀念國際學術研討會會場。

1961年，傅申在王壯為老師的推薦下，加入由曾紹杰、王北岳、吳平等籌組的臺灣第一個篆刻學會「海嶠印集」，成為該社最年輕的會員之一。同年傅申完成〈仿董北苑溪山逆旅〉圖卷，在1971年獲得黃君璧老師為他題下引首：「溪山逆旅圖，君約老弟以仿北苑溪山逆旅圖見示，筆健

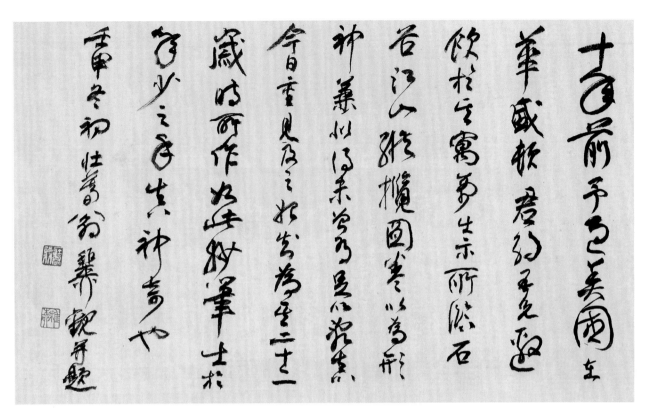

神融,致韻高古,彌見用功之勤,可佩可佩。」(P.45)

然後,1962年傅申再次發揮了他的筆墨功夫,完成〈臨王翬仿沈周雪景山水圖卷〉,日後於1966年由江兆申在故宮書畫處辦公室為因哈佛大學博士生羅覃(深父)借攝幻燈片時之題跋:

王穉登評明四家畫惟石田翁列神品,文唐所不逮,蓋骨力通神,筆墨渾樸,天人兩合,才筆兼至,非餘子所跂及耳,耕煙翁臨寫此卷。數百年後,君約輾轉效之,覺筆墨之際直接沈翁,殊無中間一層隔障,此甚可異也,羅深父借攝幻燈,因而獲見,遂記姓名於卷尾。(P.52-53)

同年的〈臨夏圭溪山清遠圖卷〉,亦於1992年獲得書畫家謝稚柳的題跋:

此夏圭溪山清遠圖,久著於世,為吾友君約兄少年時所撫,蓋得其筆,故能備其神,信非易事。然君約數十年來,久疏筆研,此道頓歇,如此才情,棄如敝屣,深足惋惜矣。(P.49)

43

傅申
仿董北苑〈溪山逆旅圖〉卷
紙本水墨　約1961
引首32.7×66cm
書32.7×218.7cm
跋32.7×64cm　題款等略

其惜才之心宛然紙上，2009年謝稚柳先生百年之後，又得到他夫人陳佩秋為題引首：「夏圭再現」，又在謝氏題跋後加題長跋，略云：

　　右圖君約先生少時所撫夏圭名作溪山清遠圖卷……卷中山石、樹木、屋宇、舟車、人物，其仿效夏圭之用筆、用墨以及造型，無一不與夏圭之原作相契合，此等工夫，實屬畫人中絕無而僅見。上世紀六十年代，大千先生曾有（按：題謝稚柳畫猿圖）一詩云：別來歲歲總煙塵，畫裏猿啼總未申，天下英雄君與操，三分割據又何人？君約先生如此才華，而棄之於不顧，則三分天下，缺此一位英雄，能不令江東父老唏噓耶？！（P.49）

溪山逆旅圖

只約老平以仿北
苑溪山逆旅圖見示
筆健神融效顥
高古弥兄用功之
勤而佩之
庚戌春吳硯題

憶余於師大卒業後何時向
屺翁師請益約辛丑師出此珂羅
版囑為臨學余重畢業就以引首
請題嗣即出國進修一日憶此乃
函壽仁兄前許白雲堂催題時在
庚戌地進戊辰余返臺北此先訪
壽仁兄即出圖進修訪近鄰
盂盟阿懷碩先發識上
壽仁兄即出此先歸余師就
察昭筆硯素懷碩先發識上
距君翁別首己十六年之將影
印於傳呷學藝錄中
逆記始末如此蓋上距作畫已
廿有二年余六壽之老矣
然此畫屬作迪未現並以風格而
論或為明人所作完與董源相
何潤澤必可語而知之耶
其已甚酷暑
只約傅翁題於臨溪書屋

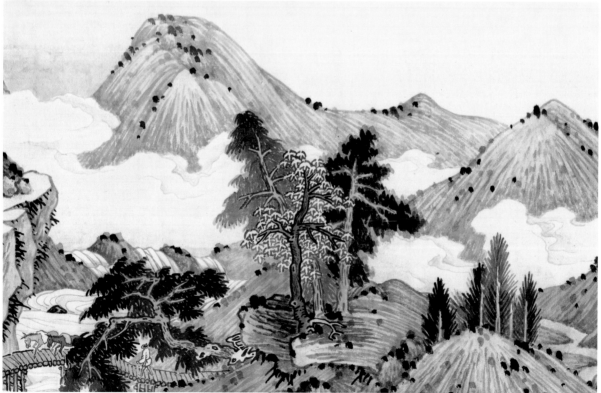

[左右頁圖] 傅申　仿董北苑〈溪山逆旅圖〉卷　（局部）

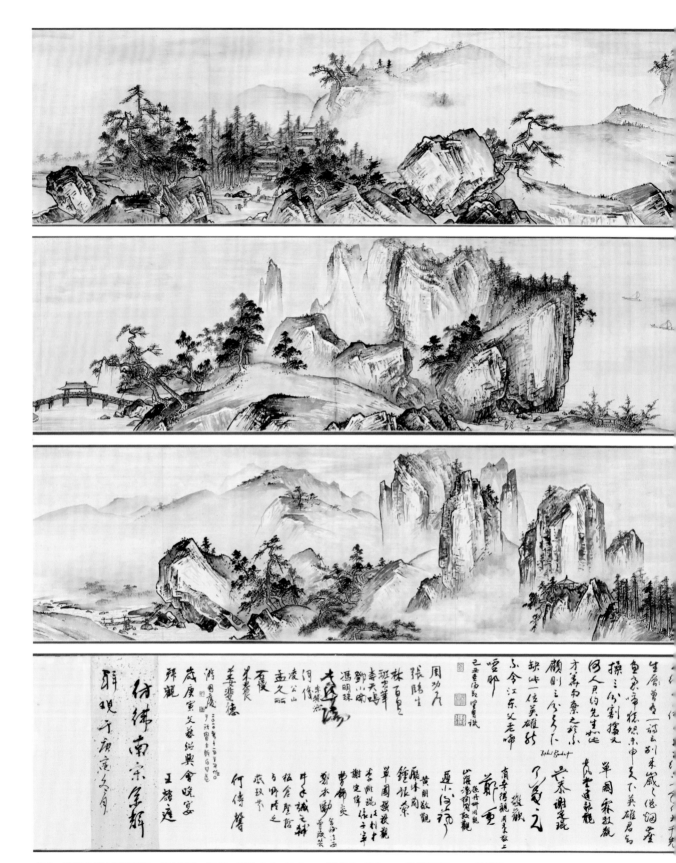

傅申　臨夏圭溪山清遠圖卷　紙本設色　1962　引首43.5×99.5cm　書43.5×717cm　跋總長222cm　款跋略

己丑秋 重碧

夏圭再現

此夏圭谿山清遠圖之著
松石為夏圭筆的尤少者
時時撫弄筆的結構生
神信所多名於著的數十年
東久疎筆研此道帳影好
此才情意的做便深色悟
惜乎
重碧冬日於費谿謝萊樓圖題

右圖君約先生少時所摩夏圭名作
谿山清遠卷臨壯著菊版雲美得全
京故紙濱金柳小名家名所臨全
柳本约龜男约先生所接龍中山石
樹木屋宇舟車人物生仿故夏圭圖
音用意以夏造型墨一台约高圭

49

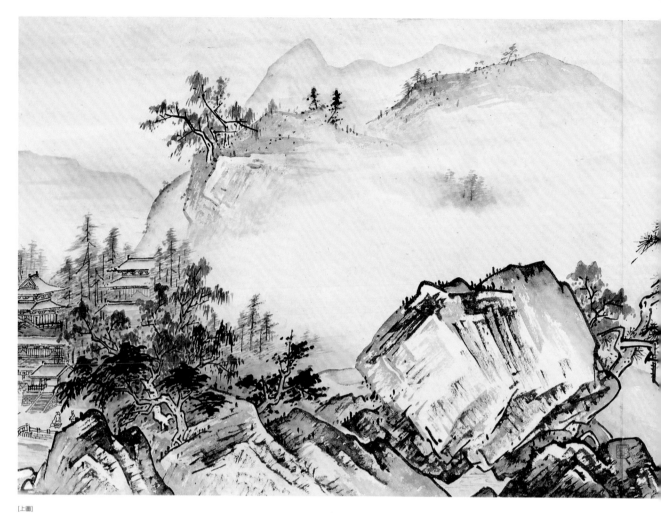

[上圖]

傅申　臨夏圭　溪山清遠圖卷（局部）

[右圖]

夏圭　溪山清遠圖
（原作局部）

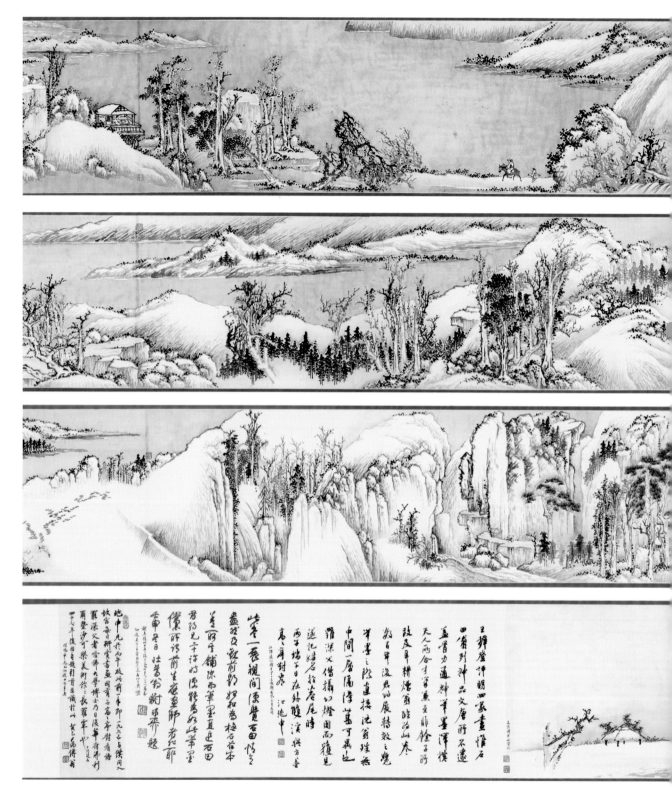

傅申　臨王翬仿沈周雪景山水圖卷　紙本水墨　1962
引首34×89cm　書34×910cm　跋34×90cm　題款等略

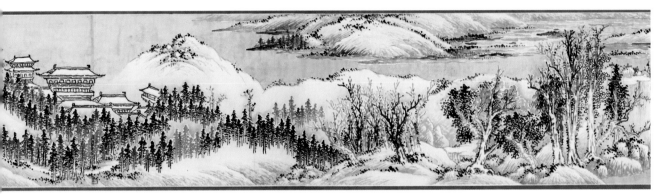

石�öゝ
子做
白石
翁

雪景山水

天約傳中轉
效之

四十一年後癸巳天約傳石翁
自題引首
五十三歲

沈周乾筆引傳石翁

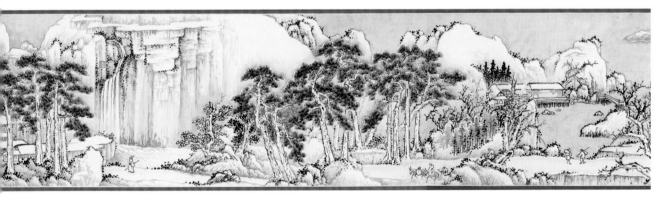

[上二圖] 傅申　臨王翬仿沈周雪景山水圖卷　（局部）

謝夫人陳佩秋又在稚柳先生跋語後，加強了語氣將傅申與張大千、謝稚柳二人並驅，可以三分天下，這樣的讚歎，出於叱吒藝壇一時的陳佩秋女士之口，當然不會令素有自知之明的傅申暈頭，但是對於前輩的獎掖，心中定是既安慰又十分感激。

同年觀款眾多，文博界人士齊聚一堂。依序有：單國霖、徐建融、謝定琨、丁羲元、周克文、鄭重、孫丹妍、湯哲明、謝小珮、黃朋、龐沐蘭、鍾銀蘭、單國強、李維琨、凌利中、張子寧、謝定偉、曹錦炎、鄭家勵、宮崎法子、曾淑芸、井手誠之輔、板倉聖哲、弓野隆之等。（P.48）

2010年臺北故宮博物院舉辦南宋大展「文藝紹興」時又出此卷，由與會者同觀，題名如下：周功鑫、張臨生、林百里、班宗華、李天鳴、鄧小南、馮明珠、李慧漱、何俊、凌公山、孟久麗、石慢（Peter C. Sturman）、朱惠良、姜斐德（Alfreda Murck）、游國慶、王耀庭及余輝題：「彷彿南宋」。及蔡玫芬、何傳馨等，為當年盛會留下親筆簽名的鴻爪。（P.48）

▌成為電視節目主持人

師大畢業以後，傅申還經常參加書畫展和各類比賽而屢屢獲獎，例如1961年他以〈天祥

九曲洞〉獲全省教員美展第一名,1962年他以〈達見朝暉〉(P.58)(達見後改名為德基)獲得臺灣省全省美展國畫第一名,1963年他獲得了第五回中日文化交流書道展特別獎。

　　這段時期傅申也經常和葉公超、陳子和與鍾壽仁聚會,甚至一起合作繪畫。1963年,傅申為了研習美術史而考入中國文化學院(中國文化大學的前身)藝術研究所,受教於張隆延、丁念先、曾紹杰、王壯為及莊嚴等諸位名師,並且向丁念先學習漢隸。傅申完成的碩士論文是《宋代文人之書畫評鑑》,主要是閱讀和整理蘇軾、黃庭堅、米芾三家的書畫論,為日後的博士論文奠下基礎。1963至1964年間,傅申獲邀在當時臺灣唯一的電視臺——臺灣電視臺——主持「書法教育」現場直播節目,每週一次,每次二十分鐘,成為華人世界首位電視書法教育節目的主持人,這對於從小沉默寡言的傅申,可以說是一種突破與挑戰。1966年,傅申以他在主持「書法教育」時期才華橫溢的優異表現,和他英俊的高

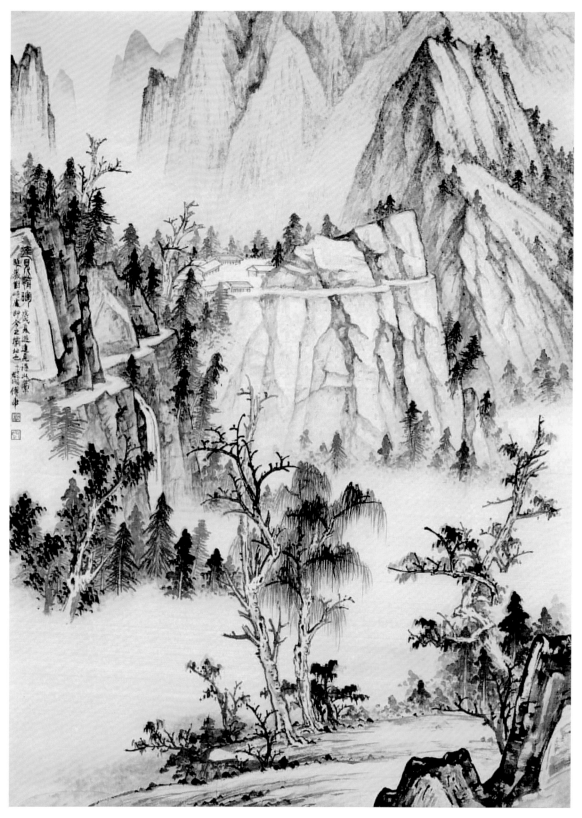

傅申　達見朝暉圖軸　1962　紙本淺絳　124×90cm　高雄市立美術館典藏
題款：達見朝暉　戊戌夏遊達見得此稿　雙巖對峙處即今之壩址也　壬寅冬日　君約傅申
鈐印：君約（朱文）、傅申（朱文）
傅申按：達見後改名德基。此作獲臺灣省展1963年第一名。

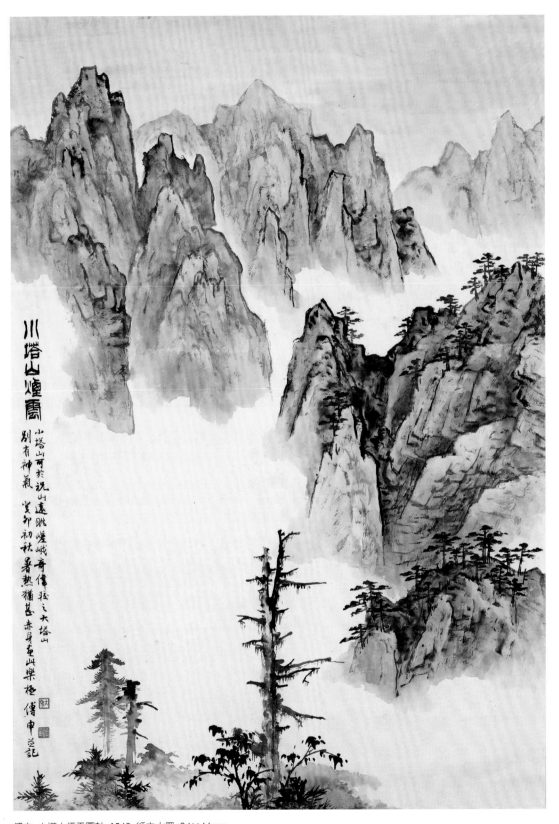

傅申　小塔山煙雲圖軸　1963　紙本水墨　94×66cm
題款：小塔山煙雲　小塔山可於祝山遠眺　嵯峨奇偉　較之大塔山別有神氣　癸卯初秋　暑熱猶甚　赤身畫此樂極　傅申並記
鈐印：大年（朱文）、傅申（白文）

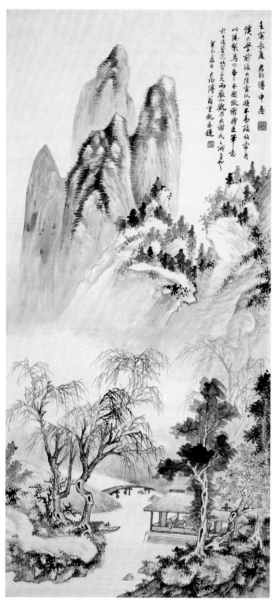

傅申　仿謝時臣山水圖軸　1962　紙本水墨　115.5×54cm
題款：壬寅長夏　君約傅申畫
二○一三年再識：
　　　僕大學前後大陸宣紙頗不易致　故常用此倭製烏の紙
　　　本圖仿謝時臣筆意　於日後鑒定故宮子久雨巖仙觀乃出
　　　謝氏之所自也　癸巳夏日　君約傅翁　重觀再題
鈐印：傅申私印（白文）、傅申（白文）

[右頁上圖]
1964年，傅申（右）參加「中國青年赴非洲文化訪問團」時
贈畫與非洲總統並握手。

[右頁下圖] 1964年傅申非洲行時的人像寫生。

顏值，再度獲邀擔任臺灣電視臺「中華文物」週播節目的主持人，為他贏得不少粉絲。那一年傅申與吳平、王北岳、陳丹誠、李大木、沈尚賢及江兆申成立了「七修金石書畫會」。

百日旅遊寬闊了視野

1964年，傅申在文化研究所所長張隆延的提攜下，參加「中國青年赴非文化訪問團」，訪問了非洲十餘國，一路上，傅申每天當場揮毫，有時還為非洲的首領、貴婦和公主用毛筆在宣紙上速寫畫像（P.61）。他精湛的畫藝不意贏得當地公主的芳心，差一點被挽留在非洲，成了非洲駙馬爺，消息傳到國內，刊登在報紙上的新聞，傳為一時佳話。一共為期百日的長程旅遊，除了非洲，文化訪問團的足跡還到了歐洲的巴黎、羅馬、龐貝、雅典和曼谷，這是傅申生平第一次出國和壯遊，從形形色色的十餘國，看到希臘雅典的神殿，梵蒂岡的西斯汀大教堂、龐貝的古城、巴黎的羅浮宮、凱旋門和鐵塔，甚至在紅磨坊看了場踢美腿的康康舞，長了許多的見識，他自己開玩笑說，簡直是劉姥姥進了大觀園，看什麼都稀奇，此行可謂打開了傅申更寬闊的視野，在日後他幾乎行跡遍布全球，早年的非洲行，就已經揭始了他一生樂此不疲的文化探尋之旅。

順利進入
臺北故宮

從非洲返臺不久，1965年傅申能夠進入臺北故宮博物院工作，才是他生命真正的轉捩點。祖籍廣東順德的陳子和先生一向交遊廣闊，很多書畫界的朋友經常在他的華陽藝苑聚會，傅申與葉公超就是在那兒結識的。葉公超先生非常賞識傅申的才華，他1962年就曾推薦傅申到臺中霧峰的臺北故宮博物院臨時庫房及展廳工作，但是當時傅申熱中於書畫創作，不願意離開書畫中心的臺北而作罷。1965年夏，臺北外雙溪故宮新館落成，由中央圖書館館長蔣復璁（1898-1990）轉任故宮院長，傅申剛好即將從中國文化學院藝術研究所畢業，就在葉公超與陳雪屏（1901-1999）兩位管理委員聯名推薦下，傅申與江兆申（1925-1996）同時進了外雙溪國立故宮博物院書畫處工作。葉公超先生是臺北國立故宮博物院的管理委員的副主任委

1962年，左二起：鍾壽仁、葉公超、傅申、陳子和四人合作大屏風時的身影。

員。他是葉恭綽的侄子，過繼給葉恭綽做兒子。葉恭綽收藏很豐富，鑑識頗高，兼擅書法與蘭竹寫得也非常好，所以葉公超從小就受到書畫的薰陶。陳雪屏先生是當時的教育廳長（臺灣中研院院士余英時的岳父）。那時傅申二十九歲，江兆申四十歲，兩人到故宮之前都是中學教師。

從1965年到1968年，傅申和江兆申在國立故宮博物院書畫處面對面坐，書畫處處長那志良專研古玉及石鼓文，以及書畫上的鑑藏印章，他將展覽及研究的工作交給「二申」，所以熟悉故宮藏品並撰寫說明卡，成為他們兩位的首要功課。每天上午，傅申和江兆申將庫房裡推出的一車子書畫，仔細研究並做紀錄，如此日復一日看了三年，都還看不完庫存的書畫。傅申回憶那三年是他一生中最愉快和最滿足的日子，就像一塊乾的海綿浸泡在藝術的大海裡，讓他能夠盡情地吸收中國傳統藝術的養分，他當時戰戰兢兢、分秒必爭地向前邁進，在研習的過程中，他迷上了書畫鑑定，從此因為專心做學問，研究書畫鑑定而疏於創作；同時，在故宮鑑賞無數的名畫之後，他自覺在書畫造詣上與古人相比，自歎望塵莫及，於是索性就放棄作畫，更加專注於學術研究。

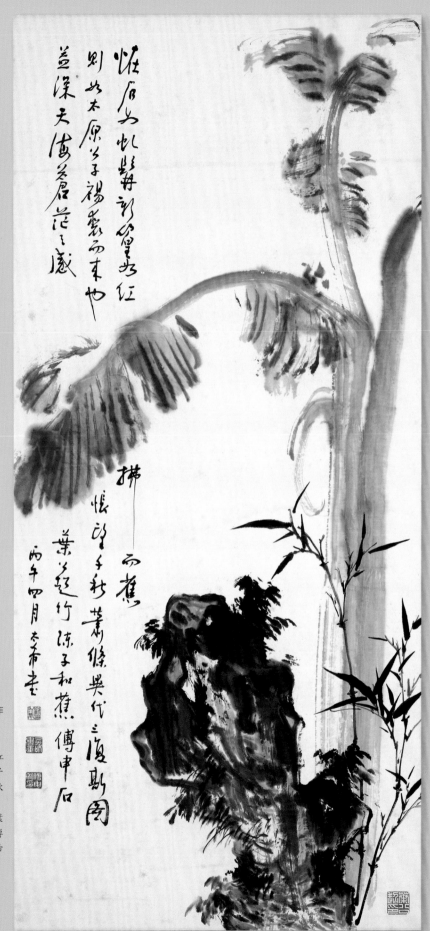

傅申　與葉公超、陳子和合作
芭蕉竹石圖軸　1966
紙本水墨　97×44.5cm
題款：怪石如虬髯　新篁如紅
　　　拂　而蕉則如太原公子
　　　褐裘而來也　悵望千秋
　　　蕭條異代　三復斯圖
　　　益深天海蒼茫之感　葉
　　　公超竹　陳子和蕉　傅
　　　申石　丙午四月　太希
　　　書
鈐印：劉太希印（朱文）、子
　　　和書畫（白文）、傅申
　　　私印（白文）、葉公超
　　　印（白文）

63

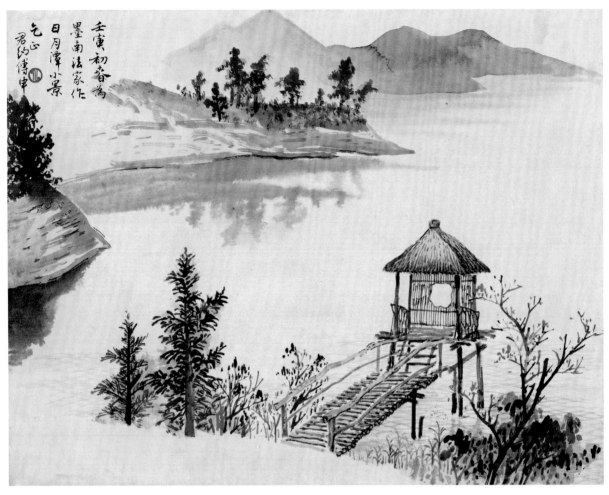

傅申　日月潭小景圖橫幅
1962　紙本設色
32×40.5cm
題款：壬寅初春　為墨南法家
　　　作日月潭小景　乞正
　　　君約傅申
鈐印：申（朱文）

　　　1966年7月，刊載於臺灣《大陸雜誌》的〈關於江參和他的畫〉，是傅申在臺灣發表的第一篇學術論文。這一年，傅申遇到了美國普林斯頓大學教授方聞，又是一個重大的轉捩點。方聞為了研究元代的畫家倪雲林，到訪國立故宮博物院查閱資料，傅申陪同他在庫房裡觀看倪雲林的畫作，那時傅申已經研究過其中一些畫作，所以得以與方聞教授進行較有深度的探討與交流，使得方聞對這位年輕人刮目相看，便熱情地邀約傅申到美國留學，當他的研究生。當時傅申對於方聞並不瞭解，對於美國的中國藝術收藏及研究方法和體系也全無概念；他不只擔心自己的英文基礎薄弱，甚至當時連一張到美國的機票也買不起，更何況出國手續複雜，需要擔保人、保證金等等現實問題，這對從無出國念頭的傅申來說，實在無法有所回應。

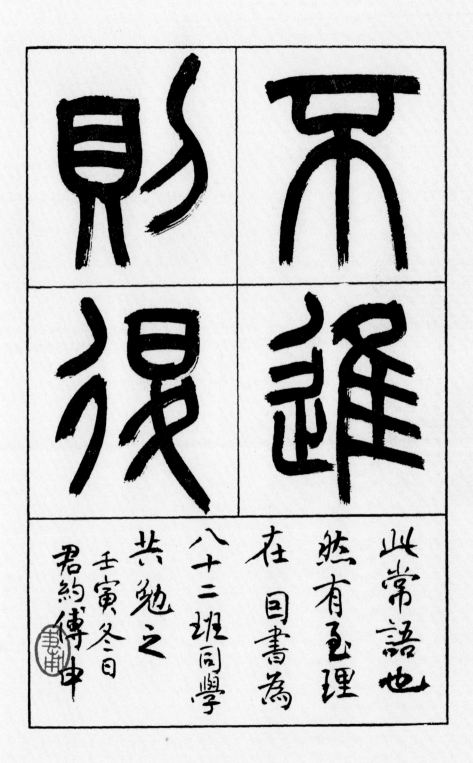

傅申　不進則退題字
1962　篆書
釋文：不進則退
　　　此常語也　然有
　　　至理在　因書為
　　　八十二班同學共
　　　勉之　壬寅冬
　　　日　君約傅申
傅申按：此為執教師大
　　　附中時為學生
　　　畢業紀念冊題
　　　字。
鈐印：傅（朱文自刻）

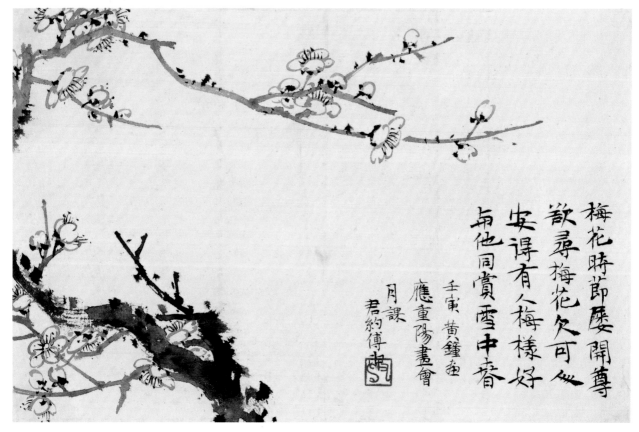

[右圖]

傅申　竹石圖軸　1963
紙本設色　69.5×43.5cm
題款：憶余在華陽藝苑
　　　日與葉大使　鍾壽
　　　仁為伍　故亦偶寫
　　　竹石　此癸卯前後
　　　所作　距今亦半世
　　　紀矣　君約傅翁記
鈐印：君約（朱文）、傅
　　　申（白文）

[左頁上圖]

傅申　與葉公超陳子和鍾
壽仁江兆申合作雲豹石圖
1969
題款：雲豹　己酉　翁嚴
鈐印：莊嚴慕陵長壽（白
　　　文）

江兆申詩題：從略
題款：傅君約肇贈野柳海中
　　　石致慕陵丈　諸公既
　　　為點染　余亦綴一芝
　　　石上　復應慕公命贅
　　　數語補白云　戊申秋
　　　夜　江兆申敬書
傅申按：傅申石，葉公超
　　　竹，江兆申芝，
　　　鍾壽仁蘭，陳子
　　　和松。

[左頁下圖]

傅申　墨梅冊頁　1962
紙本水墨　22×34cm
題款：梅花時節屢開尊
　　　欲尋梅花欠可人
　　　安得有人梅樣好
　　　與他同賞雪中春
　　　壬寅黃鐘畫　應重陽
　　　畫會月課　君約傅申
鈐印：申（朱文）

67

[左圖]

傅申　臨吳鎮山水圖軸　約1962　紙本水墨
121×40cm

原畫無款，2013年補題：

此畫以倭製鳥の紙仿梅道人畫　未曾題記　今亦不記歲
　　月　或是壬寅年作　彼時曾以六尺鳥の紙臨秋山
　　問道二巨幅 亦未題記　故附及之　癸巳秋北京國
　　博展前夕　君約傅申補題

鈐印：墨園（朱文）、君約（朱文）、傅申（白文）

[右頁圖]

傅申　山水圖軸　1963　紙本設色　66×48.1cm

題款：癸卯秋仲　君約傅申畫

鈐印：坦石橋人（白文）、大年（朱文）、傅申（白
　　文）

按：「大年」曾為傅申字號

68

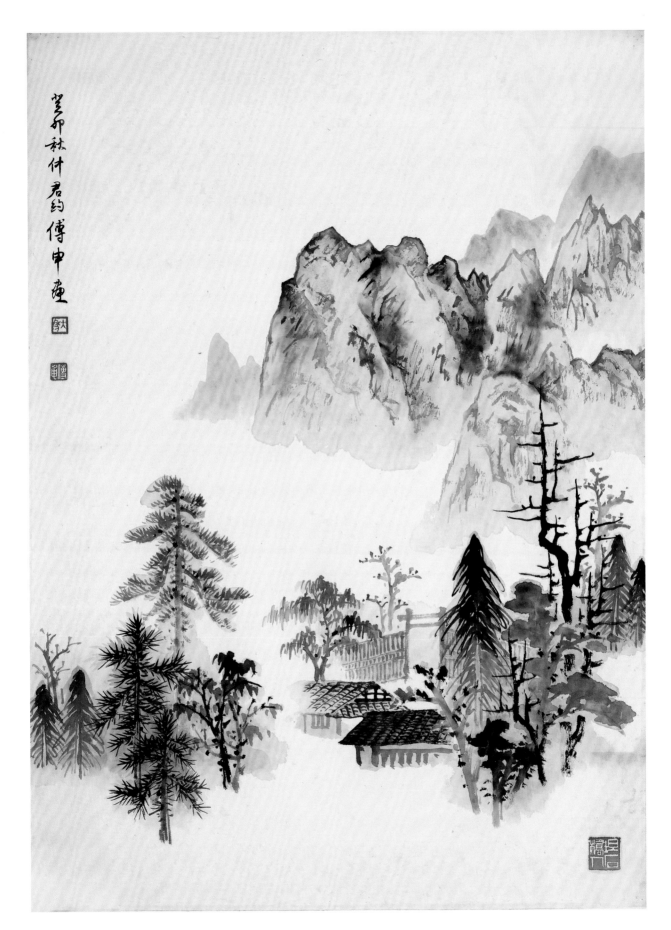

69

傅申　雲豹石圖　1968
題款：戊申春　傅申為石寫照
鈐印：申（朱文）
江兆申詩題：從略
題款：君約頃得奇石以贈慕陵
　　　翁（莊嚴）並為寫此
　　　圖　余既戲命其名為雲
　　　豹石　更贅數語以記其
　　　事　戊申　江兆申拜署

成婚與赴美深造

　　然而半年多以後，方聞的一位女學生王妙蓮（Marilyn Wong）來到臺北故宮實習，被安排在與傅申的同一辦公室。她是夏威夷第四代華僑，英語是她的母語，學了三年中文，主要負責翻譯工作，將中文的展覽說明翻譯成英文，並列在展廳。當時，展廳的中文說明都是傅申與江兆申親自用毛筆書寫的。當時許多書畫愛好者來故宮看展覽，不但看故宮收藏的古書畫，也同時欣賞了傅申與江兆申兩人的毛筆書寫的說明牌，到現在還有不少人津津樂道。在四張桌子的辦公室裡，這位溫婉甜美的王妙蓮，就坐在傅申旁邊，兩個人的戀情迅速發展。方聞教授原本讓王妙蓮來臺灣實習一年，就應該回到普林斯頓繼續學業，後因她和傅申戀愛結婚，在臺灣停留將近兩年，方聞寫信催促她趕快回去。那時還有先來臺的一位哈佛大學即將畢業的博士生羅覃（Thomas Lawton）也坐在鄰桌，他正在臺灣進修古文，搜尋研究材料，撰寫博士論文，時間到了就

1968年，莊嚴在家邀聚，左起：江兆申、傅申、舒明量、羅覃、莊嚴、時凌雲、申若俠（莊嚴夫人）、王妙蓮等人合影。

方聞夫婦（左二人）與傅申合影。後方正面者為班宗華（Barnhaht）

[左、右頁圖]

傅申　節臨黃士陵舞鶴賦條幅
1968　篆書
132×37.5cm×4

釋文：散幽經以驗物　偉胎化
　　　之仙禽　鍾浮曠之藻質
　　　　抱清逈之明心　指蓬
　　　壺而翻翰　望崑閬而揚
　　　音　帀日域以迴鶩　窮
　　　天步而高尋　踐神區
　　　其既遠　積靈祀而方
　　　多　精含丹而星曜　頂
　　　凝紫而烟華　引員吭
　　　之纖婉　頓脩趾之洪
　　　姱　疊霜毛而弄影　振
　　　玉羽而臨霞朝戲於芝
　　　田　夕飲乎瑤池　厭江
　　　海而游澤　掩雲羅而見
　　　羈　去帝鄉之岑寂　歸
　　　人寰之喧卑　歲崢嶸而
　　　愁暮　心惆悵而哀離
　　　於是窮陰殺節　急景凋
　　　年　涼沙振野　箕風動
　　　天　嚴嚴苦霧　皎皎悲
　　　泉　冰塞長河　雪滿羣
　　　山　君約傅申
　1973年夏補款：鮑明遠舞鶴
　　　賦　己亥夏　黃牧甫節
　　　書　戊申春君約臨　癸
　　　丑夏始補此款於外雙溪
　　　聽泉閣　君約傅申
　鈐印：憂狗之似（白文）、
　　　一粟齋（朱文）、傅
　　　申（連珠）

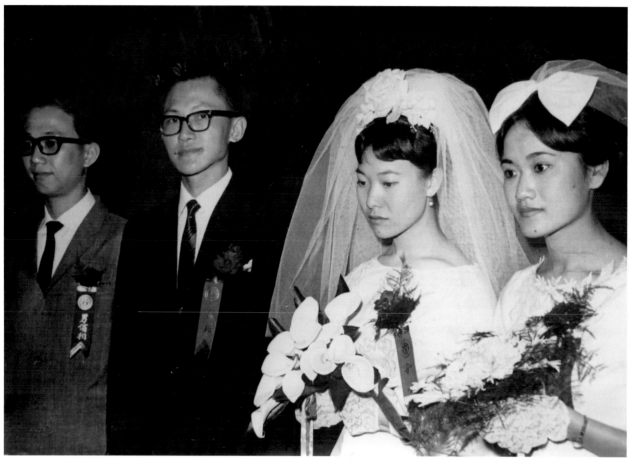

1967年12月，傅申與王妙蓮
女士結婚，左右為伴郎陳瑞
庚、伴娘。

[右頁上圖]
1967年6月，傅申與王妙蓮女
士結婚時向賓客敬酒時留影。

[右頁下圖]
1968年，傅申與王妙蓮婚
後，方婆婆與姑媽訪外雙溪家
中。

先回美國去了。

　　傅申先後從羅覃和王妙蓮那裡瞭解到美國有豐富的書畫收藏，並且
在60年代，臺灣看不到大陸的出版物，即使從香港買書寄到臺灣，也經
常會被沒收，《文物》、《考古》那些學術雜誌都是禁書。傅申於是作
出人生的重大決定：赴美遊學，看各大博物館的收藏，也可兼看大陸學
者發表在《文物》和《考古》學術雜誌中對古書畫的鑑定研究。

　　傅申和王妙蓮1967年在臺北舉行婚禮，由故宮院長蔣復璁代表遠在
夏威夷的新娘父母為他們主婚。1967年傅申在《故宮季刊》發表了〈巨
然存世畫跡之比較研究〉。1968年，傅申經方聞推薦獲得洛克菲勒獎學
金，才得以與愛妻同赴普林斯頓大學藝術與考古研究所深造。他們先

傅申與王妙蓮（後排左1、
2）訂婚時與貴賓合影。來賓
包括：郭驥、袁樞真、黃君璧
夫婦、蔣復璁、葉公超、何聯
奎及其父傅瑞熙等。

到夏威夷省親，經過三藩市時，去拜訪了史丹福大學的蘇立文（Michael
Sullivan）教授，以及加州伯克萊大學的高居翰（James Cahill）教授，並住
在他的家中，然後才飛到紐約轉往紐澤西州的普林斯頓大學就讀。

　　在臺北國立故宮博物院工作的三年時光，傅申受到當時故宮第一任
院長蔣復璁的賞識，在他心目中，傅申應該是他最理想的接班人，傅申
旅美期間，蔣院長書信不斷地鼓勵他，保持充分的聯繫。在傅申赴美初
期，我在蔣院長的安排下，每逢寒暑假都會到故宮擔任實習生，中午就
在蔣院長的宿舍陪他老人家吃中飯，蔣公公經常提起傅申，非常以他為
榮，多次跟我提到他對傅申的期許，希望他學成歸國，接任臺北故宮院
長的職位。他當時一定想不到，還未成年的我，因為蔣公公對傅申的激

賞，小小心靈裡萌生了小女生仰慕大才子的私心，我和傅申的姻緣，其實在那時候就註定了。相隔三十一年，冥冥中，是蔣院長牽起傅申先後兩段姻緣，他親自為傅申的第一段婚姻主婚，然而在1990年即去世的蔣院長，未及為我們證婚，而是由當時的國立故宮博物院的院長秦孝儀證婚。

　　因為進入臺北國立故宮博物院工作，不論是出國深造的機會、學術研究的發展，和完成終生大事，對浦東鄉下長大的「鄉下人」傅申而言，都是他一生奇遇記的起點。

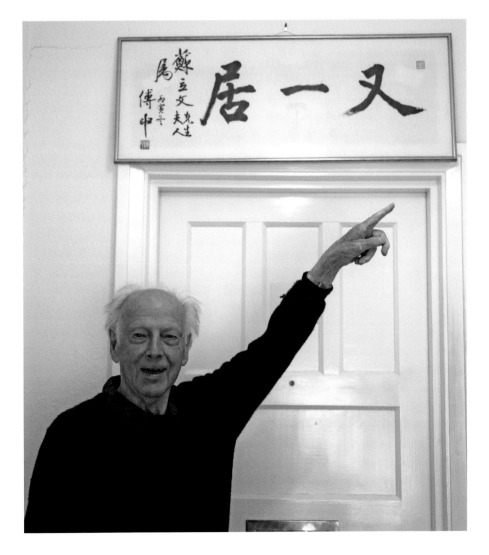

2013年9月8日，蘇立文教授攝於倫敦寓所、傅申1986年書「又一居」門前。二十日後蘇立文去世，享壽九十七歲。

三・雲霄飛車般的
異國生涯

從未夢想出國的傅申，因普林斯頓方聞教授及第一任夫人王妙蓮之助，而入美國名校，
得博士學位。畢業前，與王妙蓮合著第一部英文著作《鑑別研究》，奠定其學術地位。
兩年後，又為耶魯大學藝術研究所聘為教席，四年後因耶魯不接受同時聘請王妙蓮，而
接受華府佛利爾美術館之聘為中國美術部主任。因故與王妙蓮分手後，經人介紹得識東
北籍女子曹秉祺，趁傅申出訪中國大陸時搬進傅申家同居並結婚，因恩師之子介入而陷
入悲劇，四年餘解脫，離婚返臺。

傅申寫書法的神情。

[右頁圖]
傅申　趙之謙集陶淵明五言詩軸　1965
隸書 67×44cm
釋文：素礫皛修渚　平疇交遠風　趙撝叔集陶詩
　　　乙巳陽月　為國父百年誕辰書　君約傅申
鈐印：大年（白文）　華岡博物館收藏印
傅申按：一度自號「大年」，此自刻印。

素樂平

平樂素

碑晶曠

晶惰文

惰遠清

清風

趙撝叔集陶詩

乙巳陽月為

素碑平

樂晶曠

平惰文

曠遠

文清

遠風

清

國父一百年誕辰書

吳韵傳申

第一本英文著作《鑑別研究》

　　傅申初到美國的生活，是非常辛苦的大考驗，同是藝術史領域的第一任妻子，生為美國第四代華僑的王妙蓮，無疑的是他生命中最重要的貴人之一，兩人濡沫情深，從生活到求學，王妙蓮都給了傅申最大的協助。1973年由普林斯頓大學美術館出版，他們倆合寫的《鑑別研究》（*Studies in Connoisseurship*），是他們共同的心血結晶，後來成為美國藝術研究所裡中國藝術史研究領域的教科書，成為傅申在美國奠定學術地位的關鍵著作，卻對王妙蓮沒有多大的助益。

　　上一世紀的70年代，美國的女性主義運動才剛剛開始，女權還未獲得彰顯，學術界對待女性仍是非常的不平等。在王妙蓮的伴讀下，傅申不但從普林斯頓大學獲得了博士學位，還順利取得在耶魯大學教書的工作，然後在華盛頓找到自己事業的舞臺，同是藝術史學者的夫人王妙蓮，處處都得以丈夫的出路安排為優先，她自己的事業卻始終無法展開。而且，因為沒有幸福童年的傅申對生兒育女有很深的恐懼，更害怕自己會生出像妹妹那樣智能障礙的孩子，再加上求學時期拉得很長，四十歲還在為博士論文奮鬥，決定不要子女，使得他們結婚十餘年膝下猶無子，這對王妙蓮而言真是萬分委屈。因為在耶魯大學接到續聘三年的聘書時，傅申同時收到華府佛利爾美術館的邀聘，傅申趁機要求耶魯大學同時聘請王妙蓮專教大學部，她不但母語是英文，而且循循善誘，教學效果不會差，傅申則專教研究生，但是遭到耶魯大學的否決，於是傅申決定應聘到華府佛利爾美術館工作。當時王妙蓮在華府及維吉尼亞州找教職都不順利，雙重的打擊造成他們兩人只好協議離婚，後來王妙蓮與一位美國駐韓國退休大使來天惠（William H. Gleysteen）再婚，如願以償生了女兒。王妙蓮因為對中國古典音樂的熱愛，從中國藝術史轉而研修中國音樂，如今已經是一位優秀的古琴演奏者，她的女兒也已經長大成人，而她依然十分優雅美麗，歲月似乎在她的身上並未留下多少痕跡。

1981年，傅申
為佛利爾美術館
舉辦中國古代書
法展寫大字海
報。

傅申與第一任夫
人王妙蓮合影。

波折與災難

　　1981年，傅申和王妙蓮離婚後，卻是他人生一場將近十年大難的開始。他在華盛頓佛利爾美術館擔任中國美術部主任的時候，經朋友慫恿在東北同鄉會上介紹認識了一位高眺時尚的美容、美髮師，第一次見面就覺得兩人的生活與思想有距離，之後並無聯繫，過了一兩個月後，兩人又在華人的聚會中巧遇，看到一身白色運動服的曹秉祺才稍有好感，之後開始交往。1983年，傅申到中國大陸收集張大千資料，預定去三個星期，把鑰匙交給交往中的曹女，請她每週末到家裡為二樓陽臺上的盆栽澆一次水。結果，等傅申從中國回來，發現她已經搬進他家中的一間臥室裡住下了。再過了三個月，有一天，她去電美術館邀傅申共進午餐，出現時穿了一身紅衣，配戴了珍珠項鍊，先開車帶傅申去公證結婚，傅申就這樣子被動地結了第二次婚。

　　婚後傅申的所有薪水收入都必須全數交給那個「老婆」，此外從前的積蓄也全交給她管理，而且每週只能領二十餘美元的交通及午餐費。

傅申　潮風橫幅　1984　隸書
69×136cm
釋文：潮風
　　　甲子秋夜　君約傅申
鈐印：盧室絕塵（白文）、筆
　　　歌墨舞（朱文）

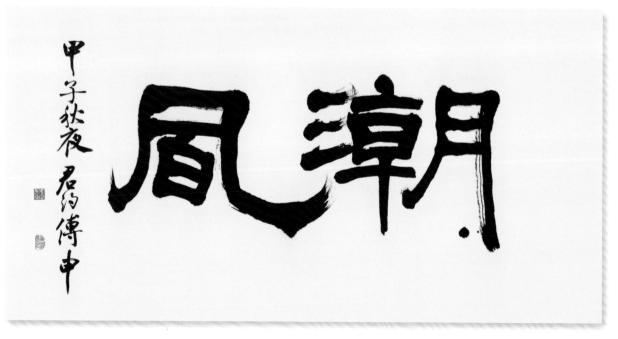

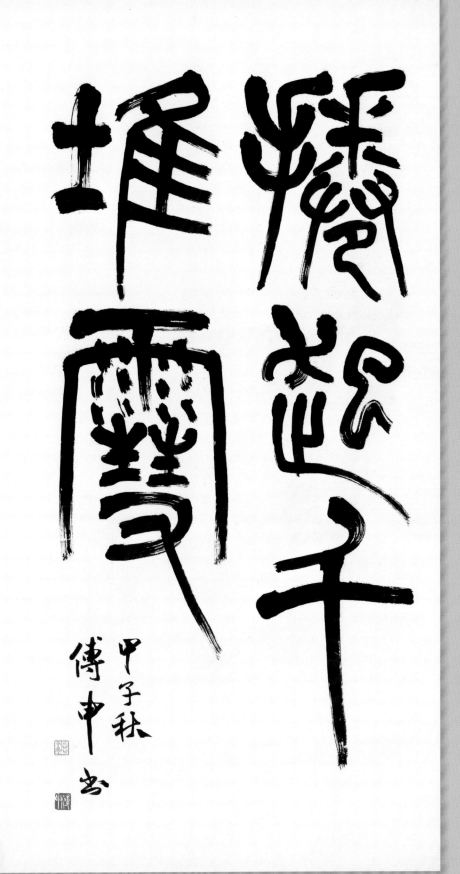

傅申　捲起千堆雪軸　1984
篆書　130.6×68.5cm
釋文：捲起千堆雪
　　　甲子秋　傅申書
鈐印：忘其筆墨（朱文）、
　　　傅申（白文）

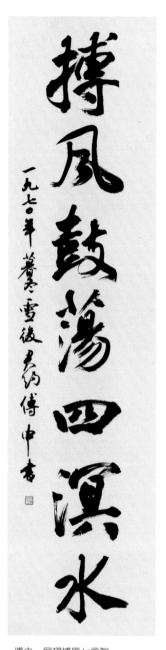

傅申　展翅搏風七言聯
1970　行書
釋文：展翅鵬騰六合雲
　　　搏風鼓蕩四溟水
　　　一九七〇年暮冬雪後
　　　君約傅申書
鈐印：傅申（朱文）

疑心病重的曹氏，其實婚後沒幾個月就開始大吵小鬧。這樣過了一陣子，她愈來愈變本加厲，曾經一再拿起廚房剁雞骨的菜刀高舉手中，命傅申由她唸一句，逼傅申照樣寫一句，逼迫他寫「自白書」及「悔過書」，經由她修改後，再逼傅申用毛筆抄寫一遍，簽名蓋章後鎖在她銀行的保險箱內。那樣的生活令傅申痛不欲生，卻只能息事寧人，她以此作為控制「先生」的法寶。

　　後來，傅申在臺灣師範大學的恩師的兒子，由傅申推薦到美國密西根大學美術史研究所留學，一年後又經傅申的幫助到佛利爾美術館實習，借住在傅申華盛頓的家中，沒想到竟然是「引狼入室」！傅申的前妻曹氏和他墜入情網。有一天傅申辦公室換了新的電話機，上面有很多訊號燈，傅申看到電話紅燈亮了，以為是他的來電，接起來竟然聽到曹氏和在實習中的那位師弟正在說情話，最後一句說「中午老地方見」。原來，他們經常中午約會，在下班前曹氏把他送回來，然後師弟跟傅申一起搭地鐵再轉公車回家，這樣已經有好一段日子了。由於事態愈來愈嚴重，傅申每天中午省下吃飯錢才能買一臺小錄音機，開始祕錄存證，準備打離婚官司。（我和傅申結婚後，為他做的第一件事，就是把那些傅申辛苦錄到的十幾卷卡帶轉錄成兩卷精華版，不但聽到他們不堪入耳的對話，也聽到他們如何密謀要摧毀傅申名聲，證明那些日後到處寄發的黑函，就是他們的蓄意所為。）傅申後來聽從佛利爾

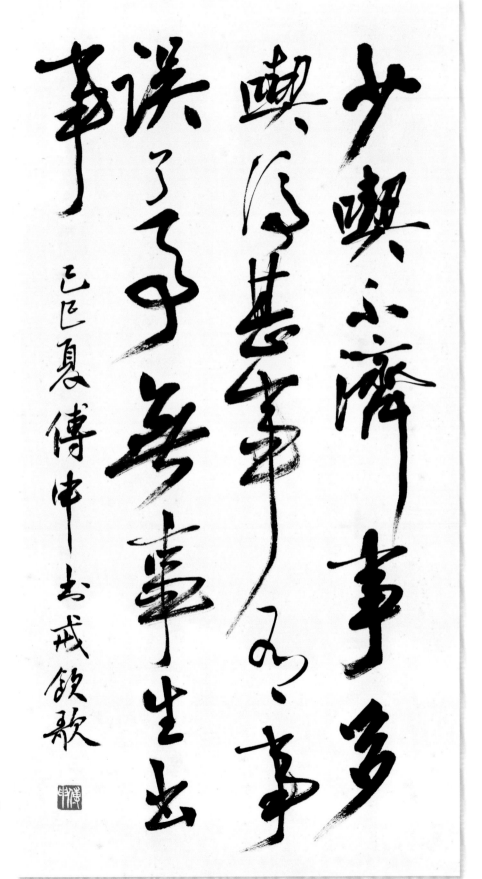

傅申　戒飲歌小軸　1989　行草
釋文：少喫不濟事　多喫濟甚事
　　　有事誤了事　無事生出事
　　　己巳夏　傅申書戒飲歌
鈐印：傅申（白文）

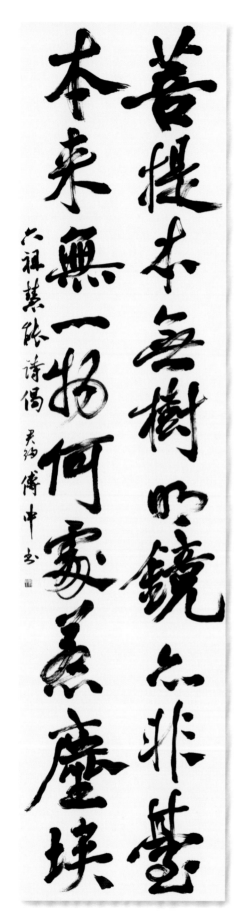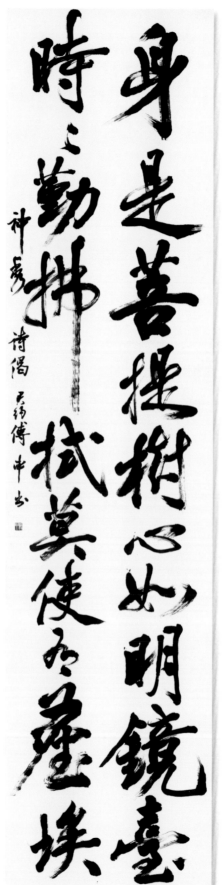

[右圖]
傅申　神秀、慧能詩偈巨聯　1995
行書　370×99cm×2
釋文：身是菩提樹　心如明鏡臺
　　　時時勤拂拭　莫使有塵埃

[左圖]
神秀詩偈　君約傅申書
釋文：菩提本無樹　明鏡亦非臺
　　　本來無一物　何處惹塵埃
　　　六祖慧能詩偈　君約傅申書
鈐印：傅申（白文）、傅申（白文）

美術館館長的解說：私下錄音，是侵犯隱私權，在美國法庭不可以用作證據。他建議雇用法院認證的私家偵探，剛巧傅申趁返臺要照顧心臟病開刀的母親，需要傅申簽字的機會，雇了兩位美國合法的私家偵探，才成功追蹤到曹氏與師弟踰矩的證據，並遞交法院傳票，經歷像電視劇那樣的情節過程，最後才得以無償離婚，但歷年積蓄全被洗劫一空。

二度離婚後的傅申已經是個支離破碎的傷心人，1994年，他接受當時臺大藝術史研究所所長石守謙的一再邀請，回臺任教。但是，惡意攻擊傅申的黑函持續寄往和傅申專業有關聯的國內外大小機構和圈內人，甚至媒體界，連我在和傅申結婚的前夕也接到用打字和剪貼製作的幾封黑函，要阻止我嫁給他。為了幫助傅申，我建議他將我轉錄的精華版錄音帶寄給那位介入他們婚姻的師弟。傅申第二次婚姻不僅差一點澈底毀掉了他本人，他所經歷的痛苦和災難，只能用匪夷所思來形容，而且，日後還繼續衍生出其他的不幸事件，簡直可以拍成電視連續劇。

傅申求學和就業的順遂，在美國博物館界的順風順水，都無法平衡他在第二次婚姻所遭遇的不幸與折磨，在美國的二十五年生涯如坐雲霄飛車，高低起伏十分刺激與驚嚇，實在不應該是一位單純的學者會經歷的瘋狂人生。

左起：傅申、雷德侯、石守謙合影。

四‧從張大千的血戰古人到書畫鑑定研究

傅申自臺北故宮期間，即注意到張大千之仿古、偽古之作品，赴美留學，又接觸大千仿石濤種種，為沙可樂藏畫作分析，著《鑑別研究》一書。期間與徐復觀教授論辯故宮兩卷〈富春山居圖〉的真偽，在學術上多所磨練。執教耶魯時，得機會籌辦西方最重大的中國書法大展及首次國際書學史研討會，中譯本圖錄出版後，對大陸書法界也引起極大回響。1977年傅申接受美國科學院之邀，參與十人專家參觀各大博物館的「中國古畫訪問團」。臺北故宮蔣復璁院長原定傅申為故宮接班人，終因此行而未果。傅申後轉華府佛利爾美術館，又兼日後新建之沙可樂美術館中國美術部主任，得舉辦張大千大展，並研討其偽古畫，不意成為張大千專家。

左起：李鑄晉、翁萬戈、傅申、蘇立文合影。

[右頁圖]
傅申　振衣濯足五言聯
1973　隸書
136×33.5cm×2
釋文：振衣千仞岡
　　　濯足萬里流
　　　癸丑上元　君約傅申
鈐印：憂狗之似（白文）、
　　　一粟齋（朱文）

88

振衣千仞岡

濯足萬里流

癸丑上元 天鈞傅申

89

傳申　檢點招邀八言聯　1966　篆書　181×33cm×2
釋文：檢點圖書摩娑花石　招邀羣展笑浪湖山　清季篆書家
吾愛清卿之凝重　撝叔之姿媚　而兼有二長者其唯濱
叟乎　丙午春二月　君約傳申於外雙谿

奠定學術生涯的堅實基礎

　　1970年，蔣復璁院長邀請傅申回國參加國立故宮博物院主辦三天的「國際中國書畫研討會」並發表論文。這場國際學術討論會，邀請世界一百多位藝術史學者齊聚一堂，由蔣夫人宋美齡親臨以英語致開幕詞，至今仍可謂盛況空前絕後。傅申撰寫了六萬字中文的〈《畫說》作者問題研究〉，主要是釐清三百年來「南北宗」山水畫論的原創者及其影響。傅申除了查閱歷代文獻資料，也從董其昌、莫是龍二人的收藏和書畫作品的實證中，求證於董其昌、莫是龍、陳繼儒，以及其他相關諸人，得出《畫說》及「南北宗論」的原作者就是董其昌的結論，是從董其昌歷年研究和收藏的古畫中發展得來的，傅申的結論認為「南北宗」山水畫論與莫是龍無關。此次發表，使傅申一舉成名於國際中國書畫史界，為他日後在中外的學術生涯奠定了堅實基礎。

　　1971年，傅申遵照洛克菲勒獎學金的合約，必須返回臺北國立故宮博物院服務，擔任一年的副研究員，並兼任臺大歷史研究所美術史組導師一年。那時故宮蔣復璁院長就打算讓傅申留在臺灣出任副院長，當時院裡的資深者甚多，有人憤憤不平，表示「傅申做副院長，

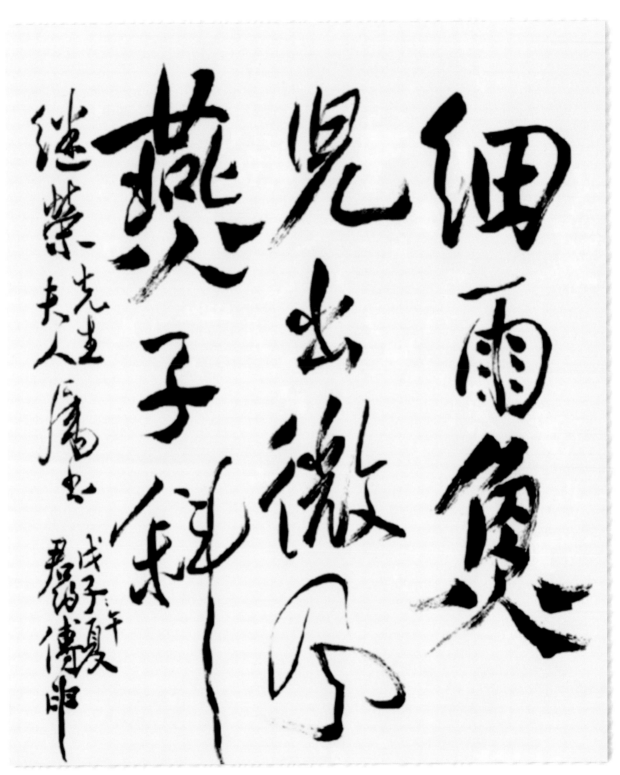

傅申　杜甫詩軸　1978　行書　61×50cm

釋文：細雨魚兒出　微風燕子斜　繼榮先生夫人屬書　戊午夏　君約傅申

傅申按：此為美國康乃狄克大學朱繼榮教授（1918-2008）書。

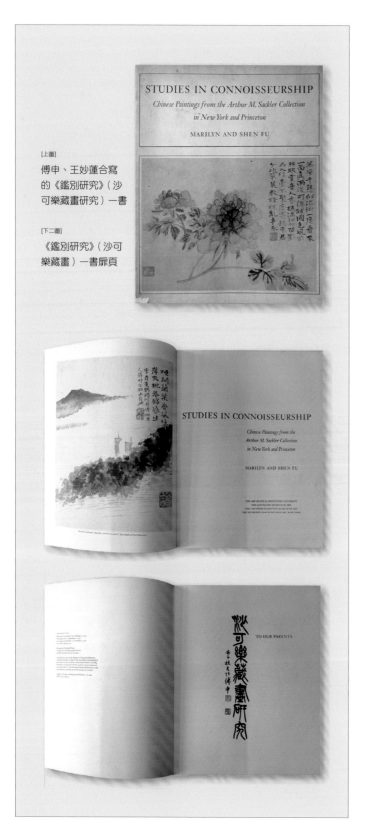

[上圖]
傅申、王妙蓮合寫的《鑑別研究》（沙可樂藏畫研究）一書

[下二圖]
《鑑別研究》（沙可樂藏畫）一書扉頁

那我們做什麼？！」本來就無意於行政工作的傅申，聞此傳言，心裡即打算返美，另一方面，方聞教授也鼓勵他返回普林斯頓繼續攻讀博士學位。如果要取得博士學位，傅申必須研修西洋美術史，另外他還要通過歐洲語言的考試，傅申研究中國書畫，閱讀資料基本都是中文的，讀英文已經很吃力了，還要再修法文或德文，令他有放棄學位之想，不意方聞教授網開一面，允許他以日文替代歐洲語系，在日本教授島田修二郎主考下，終於通過了第二外國語的考試，之後又通過了博士學位資格考試，得以進行博士論文。

1973-1974兩年間，由於與香港大學的徐復觀教授進行多次的學術辯論，收集了大量的黃公望資料，原本想以黃公望作主題寫作博士論文，但是與方聞教授研討後，決定以宋代黃庭堅的《張大同卷》為中心論題。對傅申而言，他對書畫研究都有興趣，更何況，他在臺北中國文化學院藝術研究所的碩士論文，就是北宋蘇東坡、黃庭堅及米芾三家的書畫論，對臺北故宮所收藏的幾卷名跡及黃山谷的許多手札

都很熟悉，也做過一些相關的研究，於是以新出現的黃庭堅《張大同卷》為中心的論文，他輕易就能上手了。

▋ 沙可樂的收藏研究

回到普林斯頓進修期間，1972年方聞教授指派傅申為沙可樂（Dr. Arthur Mitchell Sackler，1913-1987）的書畫收藏主辦展覽並出版一本展覽圖錄，那是方聞教授主導為沙可樂收藏的一批寄存在普林斯頓大學美術館裡的中國書畫，傅申趁此機會對每一幅藏品進行相關的研究，特別是鑑定作品的真偽及為無款的畫作重新定名等等。傅申在圖錄裡撰寫了一篇序文，提出他的中國畫「瞳眼區（Eye Area）」的理論，他將太湖流域四周，北以長江及揚州、鎮江為界，南至杭州、湖州，西至南京以及安徽的黃山，東至松江上海，畫出以太湖為形似「瞳孔眼眸」的區域，由於元明清中國書畫家多數活動於此一地區，傅申特以太湖瞳眼命名，為元、明以來的「靈魂地區」，此書後來兩次再版，被西方學者列入重要的參考書目之中。

傅申當時是對沙可樂收藏進行研究，卻因為石濤的雙胞書畫，以及對戴進名下的假畫進行重新定名，吸引了傅申對石濤等畫作的真偽進行更全面的研究，除了撰寫通論以外，傅申以手工剪出成千的石濤單字排比，由夫人王妙蓮花了很多精力和時間譯成英文，同時增加一部分西方學者的鑑定理論，他們將此書定名為《鑑別研究》，1973年由普林斯頓大學美術館出版，其基礎便是出自於他對沙可樂收藏的研究。在沙可樂藏畫歐美巡迴展覽三年期間，此書已經再版了三次。

傅申在普林斯頓大學求學期間，曾應邀在中文圖書館的會議室中講演中國書法並現場示範而留下了他所書寫的「壯思堂」題字，至今仍高

黃公望　富春山居圖「無用師本」（局部）　紙本

掛於室，成為普林斯頓大學中國藝術史研究所的傳世之寶。

　　1974年，耶魯大學的班宗華（Richard Barnhart）教授即邀請傅申去演講，當時傅申還未完成博士學位，英文一直是傅申的弱點，由於他對用英文公開演講有所遲疑，拖延了半年後傅申再度獲邀，才勉為其難前往。這次演講內容是以傅申的博士論文為主，講述他對於黃庭堅的研

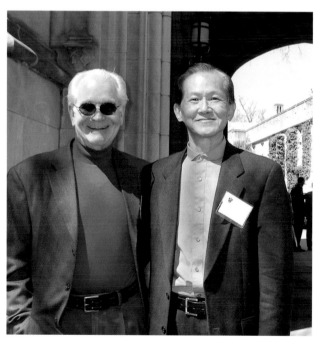

傅申（右）與班宗華合影於耶魯大學。

究，那時傅申還沒有使用多媒體的設備，也沒有使用幻燈片，只以影印的圖片和書本作為演講的展示材料，放在一張大桌子上，聽眾圍坐四周，包括中國考古史領域的張光直教授。演講結束後，美術史研究所所長請傅申吃飯，告知他剛才所務會議已經通過聘任他到耶魯任教，原來聽眾當中那些年長者，都是來考察他是否通過聘任的資深教授。後來，傅申又得知他的耶魯教職，其實也是由多倫多加拿大國家美術館館長時學顏（Hsio-yen Shih，1933-2001）和耶魯的張光直兩位分別推薦的。

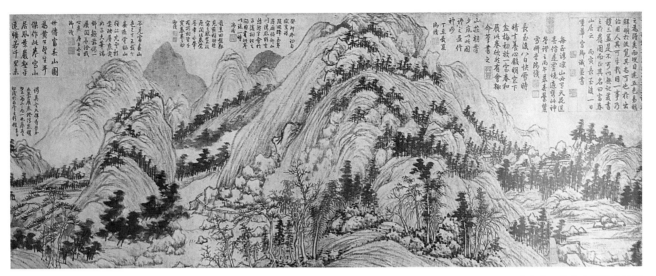

▌ 對黃公望兩卷〈富春山居圖〉真偽的論戰

　　還在進行博士學位論文的傅申，因為在1973年已有《鑑別研究》的
大著出版，1975年已經受聘到耶魯大學任教。此前兩年的1973年香港大
學的徐復觀教授在《明報月刊》發表了鏗鏘雄辯的：〈中國畫史上最大
的疑案──兩卷黃公望的富春山圖問題〉一文，為乾隆皇帝翻案：他認
為乾隆題跋滿卷的「子明本」才是真跡。徐教授的文章引發學術界對兩
卷〈富春山居圖〉進行真偽的激烈論戰。徐復觀教授的論點與傅申在臺
北故宮時對兩卷並列比較研究所得的結論剛好相反，傅申認為不論繪畫
的筆墨或書法，都是「無用師本」遠勝於乾隆題跋的「子明本」，而
且「無用師本」的題字風格與其他黃公望的真跡一致。於是傅申在《明
報月刊》發表了〈兩卷富春圖的真偽──徐複觀教授大疑案一文的商
榷〉、〈剩山圖與富春卷原貌〉、〈片面定案──為富春辯向讀者作一
交代〉及〈富春辯贅語〉等四篇辯論文字。

　　當時傅申正在準備博士論文的題目，他打算以黃公望作為論文方

傅申（右）與高居翰合影

向，但是指導教授方聞建議他研究一位普林斯頓地區收藏家從張大千處
購得一卷過去沒有發表過的黃庭堅的《張大同卷》，作為他的博士論文
命題。

　　1976年，在執教耶魯一年後，傅申在方聞教授的指導下完成博士論
文《黃庭堅的書法及其贈張大同卷——一件貶謫中書寫的傑作》的口
試，終於順利獲得普林斯頓大學博士學位。1977年傅申升任耶魯大學的
副教授，他在耶魯大學美術館又策劃了「筆有千秋業（Traces of the Brush:
Studies in Chinese Calligraphy）」中國書法大展，同時舉辦為期三天的首屆
國際中國書學史學術討論會。這是在美國甚至全世界舉行的第一個國際
中國書學討論會，來自歐洲、日本和美國的百餘位學者都參與會議，十
餘位提交或宣讀了論文，傅申的論文是《時代風格與大師風格的相互關
係》，他指出通過認識歷代大師風格的集大成與獨創性，以及其與時代
風格之間的關聯性，由此說明斷定作品的真偽與時代之間的關係至為重
要。

　　為了籌劃這個展覽，傅申和耶魯大學美術館的策展人員到美國各
地的公、私收藏中挑選借展作品，從王羲之《行穰帖》、黃庭堅《廉頗
藺相如傳》及《張大同卷》、米芾《吳江舟中詩》卷、范成大《西塞漁

社圖跋》、張即之《金剛經冊》、鮮于樞《御史箴》及《石鼓歌》、趙孟頫《妙嚴寺記》、康里子山《梓人傳》，明代沈度、沈粲、陳白沙、沈周、吳寬、祝允明、文徵明、王寵、陳淳、徐渭，到清代的八大、石濤、何紹基、楊守敬、左宗棠等等，將美國境內收藏的精品全都網羅到一個展覽中，柏克萊大學高居翰教授特地安排這個展覽巡展至他們大學的美術館舉行。

　　傅申負責編寫圖錄，將展品以篆隸、草書、行楷書分成三大類，逐一介紹其發展簡史，由於中國書畫傳世作品的真偽問題，尤其是王羲之等的作品，傅申特別以單獨一章來解說「書法的複本和偽跡」，而且因為美國私人收藏中祝允明的行草卷存有真偽相雜的問題，因而在圖錄中另闢〈祝允明問題〉的篇章。討論了如何建立一位書家的基準作以為標準。再用這些基準作，去正確認知和該書家風格及品質的跨度，再後以此區別真偽。傅申注意到在美國及全世界的書畫收藏，都是畫作遠多於書法，許多畫作的手卷和冊頁，保存了不少書畫家及鑑藏家所題的引

《Traces of the Brush》章節
及展出法書目題字　1977

釋文：法書的複本與偽跡
　　　篆書與隸書
　　　草書
　　　行書與楷書
　　　題跋與法書
　　　祝允明問題

傅申按：此書乃執教耶魯時著。
　　　　葛鴻楨有中譯本《海外
　　　　書跡研究》。

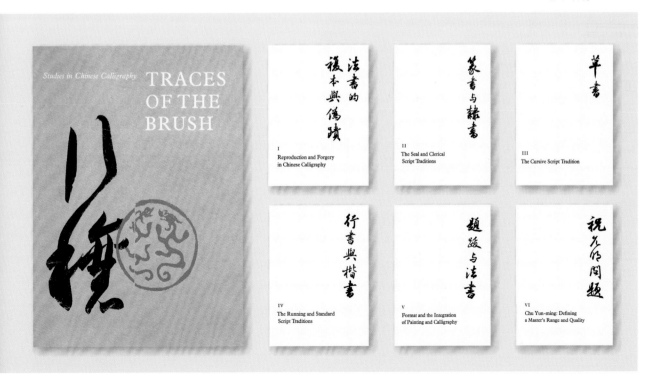

1977年，傅申（前排左3）與方聞、高居翰、何惠鑒、吳訥遜與納爾遜美術館館長武麗生等十位中國書畫史專家，應美國科學院選派赴大陸考察。

首和題跋，他特地選在這次展覽中一併展出，還在圖錄中特別列了一章〈題跋與法書〉，開啟了後人對題跋書法的重視。

　　傅申對於中國書畫傳世作品真偽鍥而不捨的研究，充分體現在該展覽《筆有千秋業》（*Traces of the Brush: Studies in Chinese Calligraphy*）的圖錄中，這本書在海外被認為是研究中國書法最有學術價值的英文著作之一，並成為中國藝術史的教科書。該圖錄在一年內即售罄，日後為蘇州博物館的葛鴻楨譯成中文版的《海外書跡研究》，1987年由北京紫禁城出版社出版，也很快脫銷。該中文版雖然距原著晚了十年，但是對於當年的中國大陸書學史界提供了許多美國的收藏資料和新的觀點，如〈祝允明問題〉所使用的鑑定某一書家基準作的方法等等，後來在中國大陸及香港等地啟動了許多後續研究，學者們如劉九庵、蕭燕翼、戴立強、

葛鴻楨，及香港收藏家林霄等等，陸續豐富了祝允明書法的研究與鑑
定。

與臺北故宮院長一職擦肩而過

　　1977年，還有一件大事，就是傅申與方聞、高居翰、何惠
鑒（Waikam Ho）、吳訥遜（Nelson Wu，筆名鹿橋）、武麗生（Marc F.
Wilson）等十位中國書畫史專家，應美國科學院選派赴大陸考察（P.98）。
一行人考察了北京故宮博物院、歷史博物館，以及天津、遼寧、上海、
杭州、蘇州等七大博物館，並且到庫房逐一觀賞書畫藏品，也訪問了西
安的碑林。這次中美雙方藝術史學者專
家面對面進行學術交流，在當時的時空
環境而言，真是至為難得的事件。雖然
當時臺北國立故宮博物院的蔣復璁院長
為此事連番寫信阻止傅申赴大陸參訪，
並嚴肅提醒他，一旦去了大陸，勢必影
響他未來接任故宮院長的機會。但是傅
申很難放棄這個學術上必有大收穫的機
緣，蔣復璁院長特地去函告誡傅申，希

望他千萬不可以去大陸，如果去了，將會是「親痛仇快」的事，最後傅
申還是違背了蔣院長的叮囑，隨團去了大陸。後來，果然因為一張此行
在天安門廣場的照片，被人以黑函指控如果傅申當上了臺北國立故宮博
物院的院長，就會把寶物還給北京故宮，而導致傅申與臺北故宮院長一
職擦肩而過。

1998年，傅申（右1）、陸蓉
之（右2）夫婦與美國美術史
家武麗生夫婦合影於臺北的紫
藤廬。

　　1977年的大陸行讓傅申與大陸著名的畫家、鑑定家謝稚柳，還有徐
邦達、楊仁愷、劉九庵等學者專家相識，和他們相交數十年的情誼都是

由此行為起點。也就在參訪上海博物館期間，館方特別安排傅申回到浦東鄉下和親人相聚，見到了叔叔一家人和坦直小學的同學。倒是高居翰在返回美國以後，編輯了同行各家所拍攝的各個館藏品幻燈片，做成一套教學用的中國畫教材，分售給全世界各大學研究所及美術館，對國際間中國藝術史的教學影響極大。

接受佛利爾美術館的聘書

1978年，傅申接到華盛頓佛利爾美術館（Freer Gallery，坊間中譯並不統一，因Freer先生在館中有一印章是「佛利爾」故不得任意中譯。）館長羅覃的邀請，要他到華盛頓去工作。羅覃早年曾到臺北故宮實習，與傅申坐同一辦公室，等到傅申在耶魯教書，拿到了博士學位，並舉辦了大型書法展和研討會後，羅覃已經是美國最大的東方藝術館──佛利爾美術館的館長。羅覃因為美術館的中國部主任一年後將離開，給了傅申一年的時間考慮，是否願意出任該館的中國部主任。結果傅申因為安排夫人王妙蓮到耶魯工作未能如願，決定接受佛利爾美術館的聘書，夫婦倆移居到華盛頓生活。

佛利爾美術館是由底特律的鐵道暨汽車產業大亨查理‧朗‧佛利爾（Charles Lang Freer, 1854-1919）所建立的。他是擁有美國藝術家詹姆斯‧惠斯勒（James McNeill Whistler, 1834-1903）作品最大宗的收藏家，為了幫助他打造一家集中展示的場所，而啟動了建館計畫。在羅斯福（Theodore Roosevelt, 1858-1919）總統的支持下，1916年開始建館，1921年落成，卻因為第一次世界大戰而延至1923年開館，羅斯福總統和佛利爾先生都未能親睹這座藝術館的完成及開幕。按照佛利爾的遺囑，他捐贈給史密森尼學會（Smithsonian Institution）的大量收藏品，有一個附帶條件，為了可以隨時提供給學者研究，所有藏品必須集中在館裡，不得借展在其他地方展

傅申（右2）與收藏家友人們
攝於佛利爾美術館庭院。

出。佛利爾美術館是第一個由私人收藏家捐贈，而創建的史密森尼博物
館群其中的一家美術館。自從佛利爾先生於1919年去世以來，透過捐贈
及購藏，館藏加大了將近三倍，目前典藏了超過一萬八千件亞洲藝術
品，是華盛頓特區史密森尼博物館群裡最大也最集中的亞洲美術館。

　　1979年開始，傅申在佛利爾美術館負責經常性的策展、藏品研究、
館藏品的選購及受贈等工作，參與館際交流，出席各種學術討論會，也
幫助美國其他各館購藏中國書畫作品的鑑定，工作忙得不可開交。那時
我和傅申還未曾謀面，他在美東，我在美西，我曾經在美國《藝術新
聞》（*Art News*）雜誌上看到他被推舉為年度全球最有影響力的藝術界風
雲人物之一，當時華人在全球藝術圈是處於很邊緣的位置，所以我看到
傅申的照片和介紹文字時非常激動，心裡就想著有朝一日我一定要認識
他。

　　80年代以後，港臺收藏家崛起，中國書畫價格不斷攀升，在館方原有的資金及固定的預算下很難有所作為，傅申只好利用一次特別經費的機會，向王季遷、余協中、翁萬戈等私人藏家購藏了一批比畫作價廉的書法作品，包括原藏於三希堂的王獻之《保母志》及元人題跋卷，趙孟頫、康里子山合卷，吳寬、陳淳、徐渭、鄧石如等人的書法作品，收集在1981年至1983年間傅申與日本的中田勇次郎教授合編的《歐美收藏中國法書名跡集》的六大冊內。

　　1982年，沙可樂先生捐贈了大約五十億美金價值的一千件亞洲藝術品收藏給史密森學會，還提供四百萬美金的經費興建設施，在佛利爾美術館隔壁花園的地下建立了沙可樂美術館（Sackler Gallery）。1987年，沙可樂先生在美術館開幕前四個月去世。新館落成後，由佛利爾館長帶領的同一班子同時掌管兩家美術館，因此傅申受聘為兼沙可樂美術館的中國美術部主任。

▌意外變成鑑定張大千畫作真偽的專家

巴西「八德園」中張大千及其盆景。（王之一攝，藝術家出版社提供）

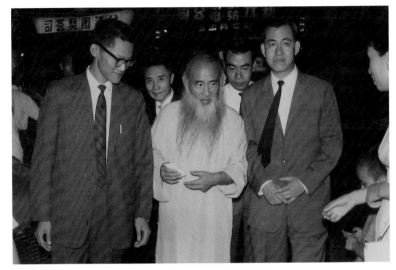

然而，今天大家談到傅申，只知道他是研究張大千的頂尖學者，其實這個說法，是只知其一，不知其二的偏知。說到傅申對張大千的研究，就不能不提他在1973年由普林斯頓大學美術館出版，和他第一任夫人王妙蓮合寫的《鑑別研究》一書，那裡面探討了許多關於石濤的畫作。但是要研究石濤，就無法迴避張大千，甚至在研究歷代書畫的時候，也會發現一些假畫和張大千之間的曖昧關係。傅申是因為研究歷代的古書畫，而對張大千有了抽絲剝繭般的深刻檢驗，一步一步發現了張大千所作的歷代假畫，意外變成鑑定張大千畫作真偽的專家，研究張大千原本並非傅申的目的，而是他研究過程必然發生的結果。

傅申見過張大千本人兩次，其中一次還討論過假畫的問題。傅申研究歷代古畫時，總是會遇到真偽判定的問題，他想趁大千先生還在世的時候，真跡作品在世界各地流傳很多，傅申有充分的機會比對求證，他必須對張大千一生的畫作盡快進行地毯式搜索般的研究工作，對張大千一生模仿過哪些古人作全面的瞭解，於是他決定在1991年辦一個大型的「張大千回顧展」。

從1989年至1990年的策展期間，傅申追溯著大千先生的足跡，從他

【研究出版品】

傅申在佛利爾美術館工作的十餘年間，前後發表了五十餘篇大大小小文章，經廣州的君慧將之歸納為以下幾類：

（一）繪畫類有：

- 1980年〈黃公望的九珠峰翠圖與他的立軸章法〉；
- 1984年〈金枝玉葉老遺民（按指石濤、八大山人）〉
 - 〈一幅被偽改的龔賢畫〉
 - 〈鄧文原的親家公及其女婿的匡廬圖〉；
- 1986年〈白石雪個同肝膽——論八大山人對齊白石的影響〉；
- 1987年〈黃賓虹上海時期的山水與晚年花卉〉；
- 1991年〈沈周有竹居與釣月亭圖卷〉；
- 1992年〈石溪複本畫舉例〉
 - 〈倪瓚與元代墨竹〉；
- 1993年〈王翬臨富春及其相關問題〉
 - 〈秋林小隱圖的作者：元代陶復初或明末項德新？古畫誤判例〉
- 1994年〈中國畫中的幽默〉等。

（二）書法類有：

- 1980年〈1977年在中國大陸所見中國傳統和現代書法〉
- 1983年〈張即之和他的中楷補篇〉；
- 1984年〈書法的複本與偽跡〉（章汝奭中譯）
 - 〈天下第一蘇東坡——寒食帖〉
 - 〈董其昌與顏真卿〉；
- 1985年〈顏書影響分期〉
 - 〈真偽白居易與張即之〉
 - 〈顏魯公在北宋及其書史地位之確立〉
 - 〈黃庭堅的草書廉頗藺相如傳〉
 - 〈鄧文原與莫是龍〉
 - 〈金石錄、金石情・李清照與趙明誠〉；
- 1986年〈元代書家鄧文原及其書跡〉；
- 1989年〈董其昌之書學階段及影響〉；
- 1994年〈趙孟頫小楷常清淨經及其早期書風〉等。

（三）收藏與展覽有：

- 1981年〈王鐸與北方鑑藏家之興起〉；
- 1982年〈華府佛利爾美術館〉、
 - 〈海外中國文物的收藏與研究〉；
- 1989年〈從美國哥倫布大展論故宮文物再出國展覽之可行性〉，此文說明傅申與美國國立美術館制定故宮展品獲美國政府擔保的關係，「免於司法扣押的保障」讓臺北國立故宮博物院的收藏出國展覽無虞，開啟了以後故宮出國借展的法律模式。

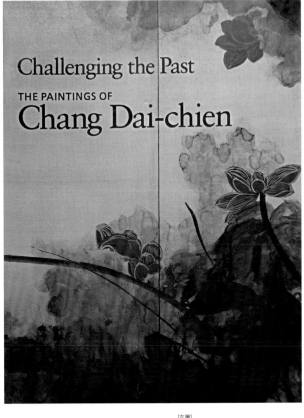

的出生與求學地四川,隨著他遍及大江南北的遊蹤,然後因政局而離開大陸的海外遷徙路線,傅申到訪了九龍、香港、印度、日本、韓國、阿根廷、巴西、美國,甚至實地考察張大千和畢卡索在法國會面的地點,直到最後張大千歸葬臺灣,一處都未有輕忽地全面搜集研究材料。之後,傅申和大千弟子孫家勤同赴巴西廢棄的八德園內時,傅申在即將成為水庫的廢墟裡發現了一批張大千做假畫用的鋅版印章,被他的前妻曹氏到處發函誣告傅申竊取私藏,製作假畫,事實上,這批印章到今天都還一直寄存在沙可樂美術館,用作研究的材料。至於張大千私人專用的早晚期書畫印章已全部分別見於成都博物館及臺北故宮博物院內,都有圖錄可證。傅申曾經笑談此事,說到即使他真的擁有張大千的私人印章,以他的書畫功力哪能畫得出來啊?而且自20世紀以來,以照相製版做偽印的方法,日益普遍,況且印章本來不是書畫鑑定的主要依據!

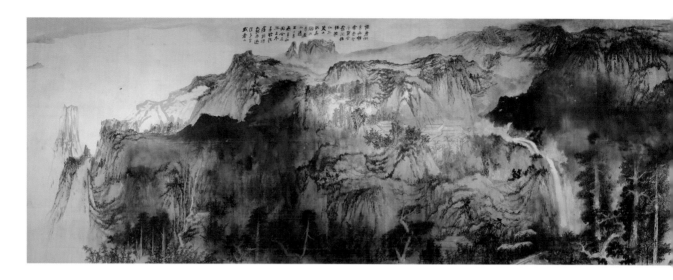

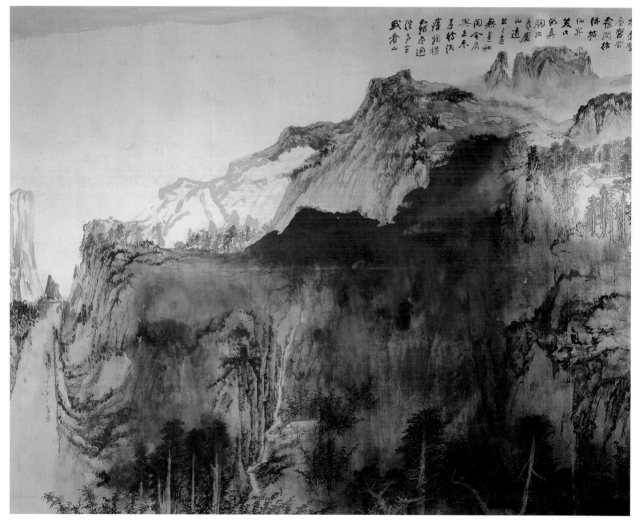

[跨頁圖、下圖] 沙可樂美術館舉辦「張大千回顧展」展出張大千的〈廬山圖〉及局部。

[右頁下圖] 傅申 巨然存世畫跡之比較研究題簽 1967 隸書

釋文：巨然存世畫跡之比較研究 傅申 傅申按：此為本人首篇重要鑑畫論文。

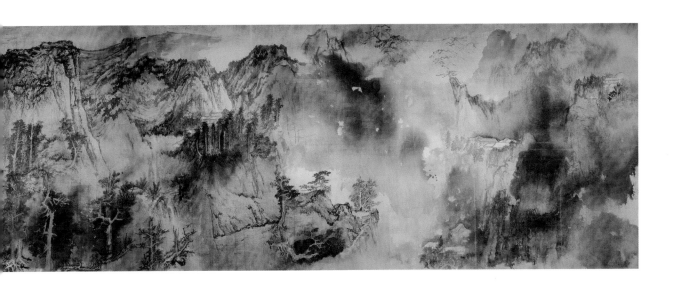

　　傅申1991年策劃在美國沙可樂美術館舉辦的「血戰古人的張大千（Challenging the Past）」大展及研討會，亦名「張大千回顧展」，並出版圖錄。傅申特地在展覽中陳列一些大千的仿古偽作，讓觀者深入瞭解張大千如何從師古，進而成就了自我的面貌。

　　對於當代的鑑賞家、權威學者、博物館專家而言，同時展出真偽作品，特別是指展出大師作品時揭露大師仿古的偽作，無論如何都是個大膽的嘗試。傅申在歐美各大博物館看館藏品的時候，在古畫方面總會偶遇張大千作假的畫作，所以擬定了「血戰古人的張大千」這樣的題目，向大英博物館借得他們所藏的巨然名作（其實是張大千所作），在商借之初即告知大英博物館他們收藏的巨然將以張大千作品的名義展出，因為當時負責購藏該畫的主任已經退休離職了，所以他們還是把巨然的畫借給傅申當作張大千作品展出了。

　　傅申還將張大千所作的石濤假畫，跟石濤的真跡並列展出，若不看說明文字，有些觀者反倒覺得張大千的偽作反而更精彩呢。因為大千的仿作，更適合現代人的欣賞品味！另外，還有私人藏家借展的一幅唐朝張萱的仕女手卷，其實亦為張大千所作，傅申說服了該藏家，可是藏家要求在展出說明中，要加上一句：「這是張大千偽古畫中的精品！」傅申策劃的這個大型張大千回顧展，震驚海內外中國書畫的收藏界，使得

巨然存世畫蹟之比較研究

傅申

傅申因張大千而一舉成名,該展覽除了華盛頓,還在紐約、聖路易等地的博物館巡迴展出。

至於張大千的絕筆巨作〈廬山圖〉(P.106-107),傅申聽說該畫雖出於橫濱僑領的請求為其旅館大廳而作,然而大千先生題詩時並未題其上款,又該僑領只提供了畫絹,其餘款項未付,經國內大老張群(岳公)的調停,該畫將寄存於臺北故宮博物院,待反攻大陸後,將由成都的四川省博物館所有。傅申得此消息,怕此畫一入故宮,就很難再借到美國展出,於是即時去函臺北故宮,得到當時秦孝儀院長的支持,終於在華府首次面世。記得布展時由七、八個大漢抬上預先搭建的架子,慢慢地捲開張掛在特製的牆上。

張大千身影
(藝術家出版社提供)

傅申對於研究張大千的結論,認為大千先生絕頂聰明,而且絕對勤奮過人。因此,當大千結識了在中央社服務的「黃天才」先生之後,覺得在他的名字上自稱為「天才」深不以為然,於是寫了一幅字〈七分人事三分天〉送給黃先生,說明天才不足恃,主要靠努力。一個成功的藝術家,傅申認為像張大千那樣,是十分的天才,再加上持續不斷的十分努力用功的結果。

傅申在研究敦煌古畫時,發現波士頓美術館收藏的一張維摩詰是張大千所仿。其實所有張大千的偽作,是他研究、學習、臨摹、仿古的一個副產品,隨著張大千的古書畫收藏愈豐富、愈高古,他對古畫的研究愈作愈深,瞭解愈來愈透,他所做假畫的手段當然也愈來愈高。他從石濤、八大、青藤一路往上追,最後他到了敦煌,就連隋唐的假畫也無所不能。這都說明了「作假」是張大千學習古人的副產品,也是他挑戰當世鑑定權威、博物館專家及古畫家的試驗品。

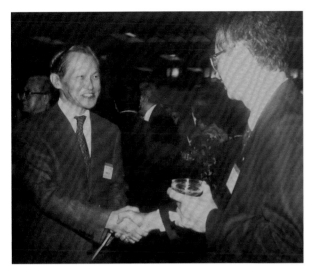

其實，傅申早年學畫之時，就十分喜愛張大千的繪畫，到了臺北故宮工作，研究巨然時發現兩幅張大千的偽作，之後受到方聞教授的啟發，在《鑑別研究》一書中進行了與張大千的相關研究之後，藉由策劃張大千的展覽，先後出版了《血戰古人的張大千》（英文）和《張大千的世界》（中文），傅申還出版了關於張大千的論文十餘篇，包括1983年〈大千與石濤〉；1987年〈一幅失落的張大千畫像〉（或〈鄭曼青題徐悲鴻所畫的張大千像〉）；1989年〈張大千的戲劇人物畫〉、〈張大千與王蒙〉、〈瀋陽的張大千畫〉、〈佛利爾美術館傳李公麟吳中三賢圖及張大千偽唐宋畫〉；1991年〈血戰古人的張大千〉；1992年〈隋代佛畫：非大千而誰？〉、〈大千隋畫、藏經洞〉、〈松梅芝石圖——張大千受學於李瑞清的見證〉；1993年〈南張北溥的翰墨緣〉、〈上崑崙尋河源——張大千與董源〉等。

傅申自謂，他對張大千如此關注，有兩方面的原因：一是因為張大千是20世紀中國畫家中學古最深最廣的繪畫史家，不瞭解古畫，就很難瞭解張大千；二是他的偽古畫作流傳最廣，不瞭解張大千也就不能正確認識古畫，容易進入「似是而非，捕風捉影」的誤區。傅申為了鑑定中國古書畫的真偽，而竟然成為聞名中外的張大千專家，真是他始料未及的後果。

五‧搶救「活寶」行動

本書作者陸蓉之女士從小在外祖父鼓勵下，從名師學水墨畫，中學時即在中央圖書館舉辦個展，並常聽蔣復璁院長對傅申的寄望。待1994年，傅申結束第二次婚姻返臺任教，遂興保護「活寶」（意指「活著的國寶」）之念，終於在合力照顧傅申老母病逝後成婚，婚禮也是另類的裝置藝術。中西藝術界賀客齊聚，該日當選的臺北市市長馬英九亦前來道賀，順便向藝術界人士謝票敬酒，離開時已步履蹣跚！

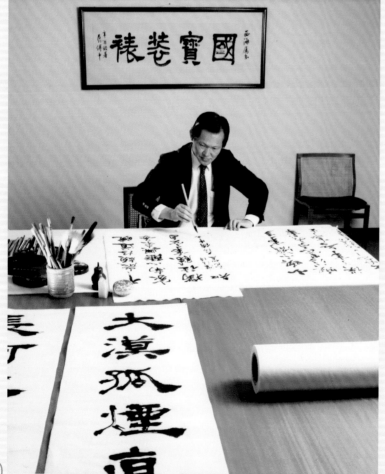

傅申書寫隸書「國寶裝裱」橫幅

傅申　紫陽書院七言詩軸　2012
篆行草合書　136×68cm
釋文：紫陽
　　　紫陽書院對清波
　　　破壁殘碑伴女蘿
　　　顧愛隔鄰亭樹勝
　　　雕欄畫拱是雲窩
　　　朱熹講學武夷紫陽書院
　　　壬辰　君約傅申書
鈐印：浦東（朱文）、墨園（朱文）、琴書堂（白文）、君約（朱文）、傅申（白文）

陽紫

紫陽書院對清波破
壁殘碑俯仰蕭顤
愛隔隣亭樹勝雕
欄盡拱立雲窩

朱熹講學
武夷紫陽書院
春為傳水立

111

1996年6月，右起：王哲雄、廖修平、陳瑞庚、傅申、李葉霜、鄭善禧、劉平衡、董陽孜等於福華沙龍書法展展場合影。

[右頁上圖]
1996年6月，右起：廖修平、陳瑞庚、傅申、鄭善禧、劉平衡於福華沙龍書法展展場合影。

[右頁下圖]
傅申參觀杜忠誥（左）書法個展時合影。

告白與保護者

1995年，我在偶然間聽說返臺一年的傅申可能要訂婚了，對象小他二十幾歲，我直覺這下他又要闖禍了，上一段婚姻差一點造成萬劫不復的後果，臨老如果再結錯一次婚，後果更是不堪設想啊！我一聽到這個傳聞，就立刻打電話給他，要求和他喝咖啡，他說他不喝咖啡，我問他那麼喝下午茶呢，他說他也不喝茶，不過我可以去他和鄭善禧、陳瑞庚聯展的福華沙龍見面，當天下午喝的竟是冷開水。

那是我第二次見到傅申，我第一次見到他是在1990年傅申返臺參加臺北市立美術館的研討會，我通知他，他的故宮老長官蔣復璁院長住院病危，建議他去探視一下，當時他第二任妻子還在身邊。這回我第二次見到傅申，他恢復了單身，我是為了向他告白，才約他見面。我們坐在福華沙龍裡的小圓桌旁，是在大庭廣眾之間，我開門見山第一句話就說：「傅老師，聽說您要訂婚了，請您在結婚前，一定要給我一個機

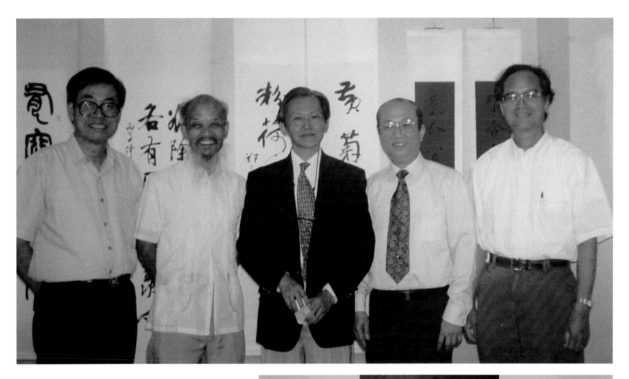

會，先和我交往，否則您會後悔一
輩子的！因為只有我配得上您，我
瞭解您的學問和歷史定位。」

　　當時已經年近六十歲的傅申，
聽到我的告白，當場愣住了。為了
追傅申，我辭掉遠在臺中的東海大
學美術系教職，拜託實踐大學創辦
人的公子謝大立教授幫我推薦到臺
北校區教書。我寫好追求傅申的作
戰手冊，努力透過針灸減肥及飲食
控制，三個月就瘦了十多公斤，把
自己回復到傅申第一次見到我穿旗
袍的模樣。我幫他從臺大宿舍搬到
風光明媚的碧潭景區，然後，我乾

傅申攝於書齋身影。

[右頁圖]
傅申　幾度東風六言詩軸
1995　行書　70×37cm
高雄市立美術館藏
釋文：幾度東風催世
　　　千年往事隨潮
　　　眼前風景無限
　　　身外浮名可輕
　　　君約傅申書
鈐印：觀復（朱文）、忘其筆
　　　墨（朱文）、君約傅申
　　　又名桑私印（白文）

脆搬到他家的樓下，租了一間套房，每天煮家鄉菜（我的父親和傅申都是浦東新場人，坦直鄉今屬新場，故是同鄉），請他下樓用餐，飯後就和他看電視聊天。後來還藉口用他家的洗衣機幫他洗衣服，這樣順理成章的拿到他家的鑰匙，我終於可以隨時出現在他家，這種情況他就不方便邀請別的女性朋友到家裡坐坐。

幾度東風催甚干
事往事隨潮眼底
風景如是限身分浮
名了輕

甲午 傅焯 書

115

1996年藝文界的朋友相聚合
影。左起：傅申、漢寶德、陳
國寧、劉萬航、黃光男。

[右頁左圖]
傅申　吳琚七言詩條幅
2004　行書　138×34cm
釋文：橋畔垂楊下碧溪
　　　君家元在畫橋西
　　　來時不似人間世
　　　日暖花香山鳥啼
　　　君約傅申書
　　　易北為畫
鈐印：墨圃（朱文）、忘其筆
　　　墨（朱文）、君約（朱
　　　文）、傅申（白文）

[右頁右圖]
傅申　煙波一棹條幅　2001
行書　136.5×50.5cm
釋文：煙波一棹心無競
　　　只任閒雲自卷舒
　　　君約傅申於海藏寺
鈐印：觀復（朱文）、聽之以
　　　氣（白文）、君約（朱
　　　文）、傅申之印（白文）

這樣還不夠，在我們交往期間內，遇到他的第一個生日時，我寫了一篇〈生日快樂〉的文章，投稿給《中國時報》人間副刊，請主編楊澤如果會用那篇稿子，就請在傅老師生日那天刊登。結果，文章如願刊出，我特地買了一份報紙，翻到〈生日快樂〉那篇給傅申看，沒想到他看到以後勃然大怒，罵我厚臉皮，幹什麼寫那麼肉麻的文章登報，我什麼也沒辯解就溫順地轉身離開，因為我的真正目的，是讓另外五位競爭對手知道我已經進場，甚至造成大家都認為我和傅申已經進展很深的印象，這樣我可以暫居上風。

為了1998年由羲之堂策劃在臺北國立故宮博物院展出的「張大千的世界——張大千、畢卡索東西藝術聯展」，由傅申負責撰寫專輯，籌備期間，我幾乎停止了自己的活動和寫作，專心為傅申輸入他手寫的原稿。

其實，我追傅申的原因，是因為我心疼他在前一段婚姻所承受的

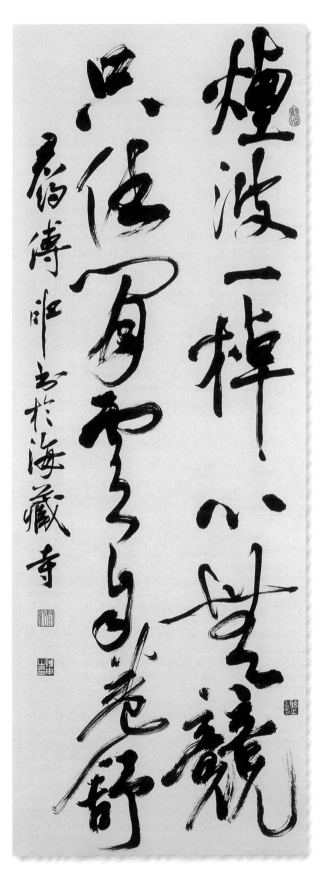

橋畔垂楊下碧溪，其家元住畫橋西。來時不似人間世，日暖花香山鳥啼。

己卯傅狄書 北為盡

煙波一棹知何許，只住有花源不老翁。

己卯傅狄書於海藏寺

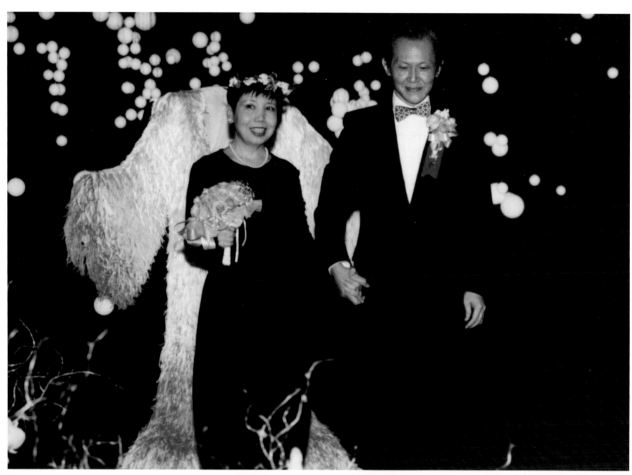

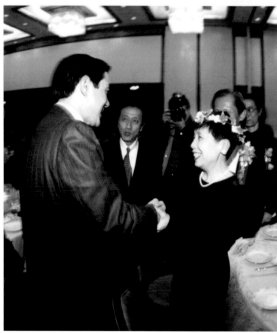

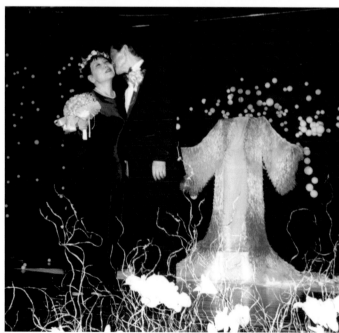

傅申　春滿人間橫披　1999
行書　35×136cm
釋文：春滿人間

折磨和痛苦，認為我可以做一個他的保護者，可以保障他有一個好的晚年。1996年，傅申的母親中風病危，傅申卻出差在韓國，我透過與傅申同行的書法家杜忠誥通知傅申，然後從臺北飆車趕到位於臺南的成大醫院，處理一切事務，之後的照護，一直到他母親去世後的喪禮安排，我都一手包辦。在這段期間，傅申認清了我是一個可以信賴和相依為命的伴侶。我為婆婆在天主教堂裡籌辦了雅致莊嚴的告別式，也為了她出了一本紀念集，按照傅申母親的遺言，我們盡快結了婚。

▋ 行為藝術的婚禮

　　1998年12月28日，我們在我向他告白的福華沙龍所在的福華飯店，趕著辦婚禮，是因為傅申的母親過世了，為了遵守臺灣的習俗，在百日內趕辦婚禮，這也是我在這次婚禮中穿了好友呂芳智設計的深紫色長裙，遠看就像是黑色的喪服一樣。我和傅申結婚的前後幾天，臺灣多家報紙的藝文版頭版都刊登我們的新聞，就連當天新上任的當時臺北市市長馬英九突然出現在我們的婚禮，也順便向我們五百多位來自傳統和當代藝術圈內的賓客謝票。本來很少往來的古與今的兩個藝術圈齊聚一堂，在臺灣算是空前的盛況了。

　　為了有一場不尋常的婚禮，我自己與傅申的學生花了不少心力籌劃

[左頁上圖]
傅申與陸蓉之的婚禮宛如一場行為藝術的表演，新娘是從大鳥中被新郎找到拉出來的。

[左頁右下圖]
傅申與陸蓉之的婚禮上，剛當選臺北市市長的馬英九也突然出現來道賀。

[左頁左下圖]
傅申與現任妻子陸蓉之婚禮現場。

119

[左圖]

傅申　花柳雲霞五言聯　1999

行書　136×35cm×2

釋文：花柳三春暖　雲霞萬里明
　　　己卯開歲　君約傅申書

[右頁右圖]

傅申　清風一榻值千金條幅　1998

行書　152×38cm

釋文：清風一榻值千金
　　　君達傅申書於碧潭橋畔

鈐印：觀復（朱文）、君約（朱文）、
　　　傅申之印（白文）

　按：傅申偶字君達

[右頁左圖]

傅申　行書愛蓮說條幅　1998

行書　135×46cm

釋文：出淤泥而不染　濯清漣而不妖
　　　中通外直　不蔓不枝　香遠益
　　　清　亭亭淨植　可遠觀而不可
　　　褻玩焉　愛蓮說　君約傅申於
　　　碧潭之畔

鈐印：觀復（朱文）、君約（朱文）、
　　　傅申（白文）

清風一榻值千金

夫蓮傳印出于碧澤橋畔

出淤泥而不染濯清漣而不妖中
通外直不蔓不枝香遠益清
亭亭淨植可遠觀而不可褻玩焉

愛蓮說

為約傳印出于碧澤之畔

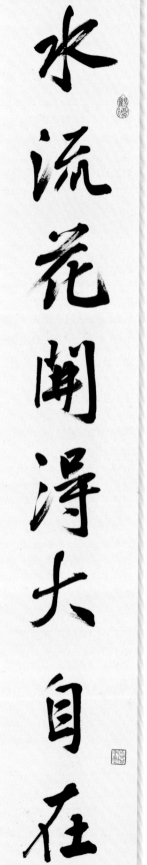

傅申　水流風清八言聯　1998　行書
135×22cm×2
釋文：水流花開得大自在　風清月朗是上乘禪
　　　偶得古紙書此　君約傳申於碧潭之畔
鈐印：觀復（朱文）、聽之以氣（白文）、君
　　　約（朱文）、傳申（白文）

[右頁圖]

傅申　仿齊白石知足能忍四言聯　1998-1999
篆書　137×35cm×2
釋文：知足長樂　能忍自安
　　　君約傳申效白石老人法
鈐印：觀復（朱文）、忘其筆墨（朱文）、君
　　　約（朱文）、傳申（白文）

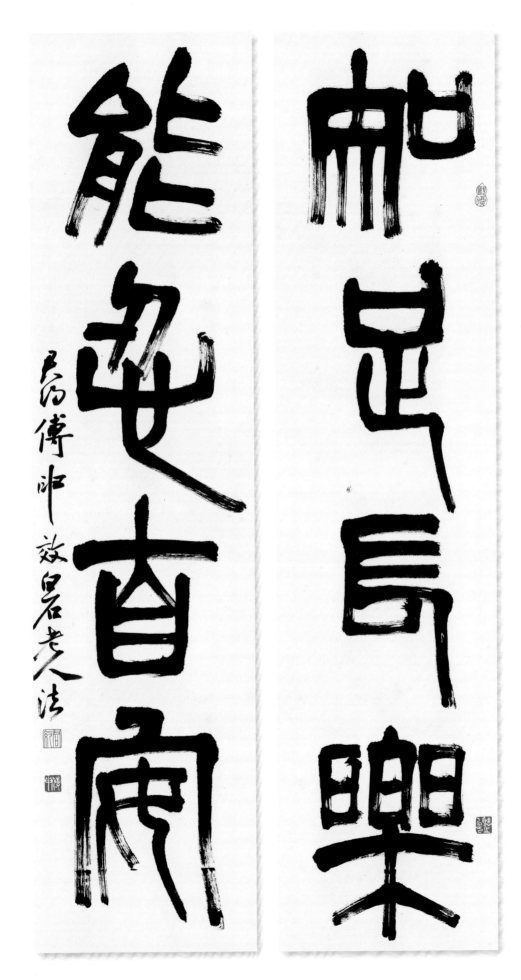

布足鳥樂
能趣世宜家

擬傳卯效昌碩老人法

傳申、陸蓉之夫婦倆攝於瓷揚窯合作畫的瓷枕旁。

了舞臺上的裝置藝術，我向學生梁莉玲借了一件她的大鳥作品，關掉大廳所有燈光以後，傳申在舞臺上找來找去，尋找他的新娘子。我耐心躲在大鳥裡面，等了很久，他才把我從大鳥的身體裡面拉出來，然後燈光瞬間亮了起來，許多小球從一顆心型裝置垂落下來，臺下一片歡呼。事後我問傳申為什麼那麼久才把我從大鳥裡拉出來，是不是後悔要跟我結婚啦？他卻得意地說：「大家辛苦搭建的舞臺，我要在臺上待久一點，才不辜負設計者的努力。」我和傳申其實進行了一場行為藝術的婚禮，難怪當時還有陌生人從高雄看到報上的消息後，專程搭飛機趕到臺北來看熱鬧，還照樣包了紅包及禮品給我們。

　　傳申與我結婚十六年了，我們住在同一樓層有著不同的生活空間，各有各自的書房，夫妻間保持一種距離，就不容易有磨擦，而且我們婚姻中有將近十年的時間我經常在外工作，有朋友替他打抱不平，說我追到了他，就經常離家，不管他，傳申告訴他的朋友，因為我的年紀比他年輕很多，也不是一個沒有能力的人，所以他要讓我盡情發揮我的所

能，然後我們再一起慢慢變老，我以後才不會埋怨他。

　　確實，作為妻子的我，從小被當作一個天才培養長大，在教育、就業、社會地位方面我都認為應該和男性是平等的，所以對於愛情，我也要和男人是平等的，我有權利追求我想要的男子，婚姻不會阻礙了我實現人生的夢想。我和傅申結緣，始於故宮蔣復璁院長的無心插柳，卻因為我們對藝術同樣有著無盡的追求與執著而開花結果。既然，是我主動追求了傅申，我必須要負責到底，我是以搶救「活寶」（傅申在被人介紹時，常被稱為「國寶」，但傅申總是謙虛不以為然，並說：還活著的國寶，就是「活寶」）的心情，追他，和他結婚，就是為了保護他，給他一個幸福美好的晚年。

2004年4月4日，傅申、陸蓉之伉儷攝於耶魯大學校園。（翁萬戈攝，陸蓉之提供）

六‧溯古開今的學藝生涯

傅申返臺，任臺大藝術史研究所教授，並堅決不擔任行政工作而純教書，傳道授業，樂在其中。在學術上，不意捲入唐代懷素《自敘帖》的真偽辯，積一生之實際操作經驗，而順便著《書法鑑定》一書。

大學時代的書、畫、篆刻「三冠王」，雖在繪畫、篆刻已停頓，但返臺後，協助何創時書法基金會籌辦「傳統與實驗」書法雙年展，自己也將當代書藝的創作理念，付諸實驗，將比較具象形的大篆書與行草結合的方式，配合個人有感的文字內容，開創出具有自己風格的圖象書法，2013年應北京國家博物院之邀，將歷年書畫作品匯聚為傅申生平第一次個展「傅申學藝展」，大陸書畫界大老齊聚一堂，返臺後，又在臺北歷史博物館縮小展出。不論是學術研究或藝術創作，傅申都堅持活到老、學到老、做到老！

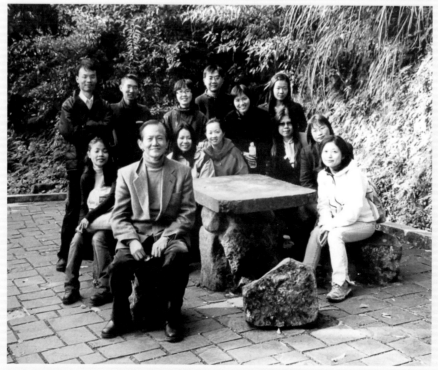

2003年，傅申（前）與學生們遊陽明山時合影。

[右頁圖]

傅申
彩書海闊憑魚躍方瓶
1999 書畫瓷
高28×寬23.5cm
釋文：天空任鳥飛
　　　海闊憑魚躍
　　　君約傅申刻

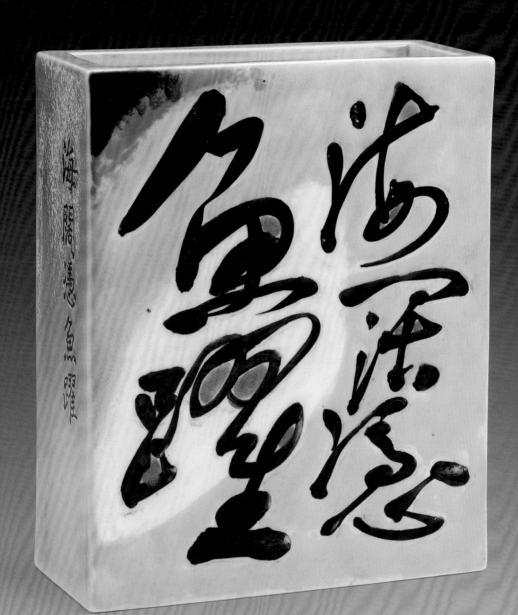

▍擔任碩、博士導師

　　傅申自從應國立臺灣大學前文學院院長朱炎、歷史研究所所長徐弘及藝術史研究所石守謙所長及陳葆真教授等的邀請，回到臺灣任教以來，謝絕所長等行政任務，擔任碩、博士導師，同時兼任臺灣師大、臺藝大、北藝大等藝術史研究所教授，至2013年先後指導碩士論文約十六篇，博士論文兩篇。教學之餘，傅申經常以書法自娛，並將書法與篆刻結合，除了畫陶瓷，他還直接用刻刀及鋸片來刻寫陶土，進行陶瓷書畫及刻瓷的創作，同時，他偶爾策劃展覽，著書立說，筆耕不輟。

[左圖]
何創時書法藝術基金會2016年舉辦「董其昌與松江書派特展」開幕時，特邀傅申巧扮同鄉先賢董其昌。（藍仕豪攝／陸蓉之提供）

[右圖]
傅申（右）與美國舊金山亞洲藝術博物館的館長許杰合影。

129

傅申帶領學生郊遊。

　　1996年及2004年臺北歷史博物館先後出版了《書史與書跡——傅申書法論文集（一）及（二）》；從1996年至2002年，傅申與鄭善禧、陳瑞庚三人每年在福華沙龍舉辦書藝陶瓷聯展。1998年，傅申策劃的「張大千的世界——張大千、畢卡索東西藝術聯展」在臺北故宮展出，將東方藝術大師張大千與西方的巨匠畢卡索同場呈現，同時，由臺北義之堂出版了《張大千的世界》一書。

▌開創自己圖像風格的書法

　　自2000年起，傅申為文建會暨何創時書法基金會協辦「傳統與實驗書法雙年展」，針對現代書藝發展方向，提出了他個人看法，先後在

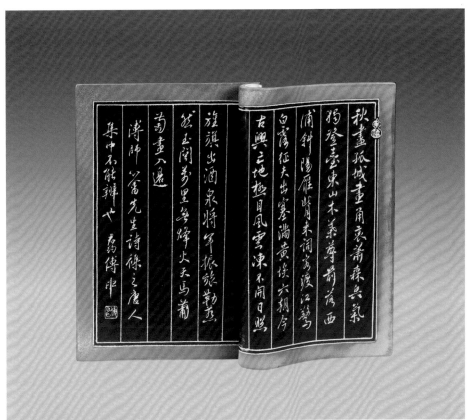

131

【傅申的刻瓷和篆刻】 傅申在刻瓷及篆刻藝術上的表現亦獨具一格，這也是他對書藝研究之外的另一項藝術成就。

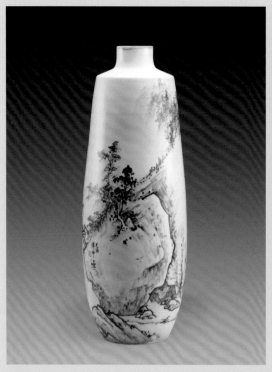

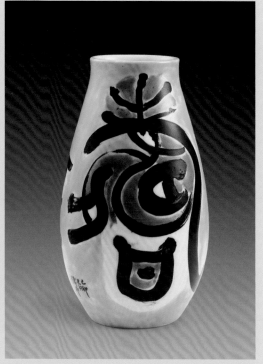

傅申　畫山水清境青花圓瓶　1996　刻瓷　22×70cm
釋文：君約傅申畫

傅申　無量壽彩色書法瓶　1999　刻瓷　33×17×17cm
釋文：己卯　君約傅申

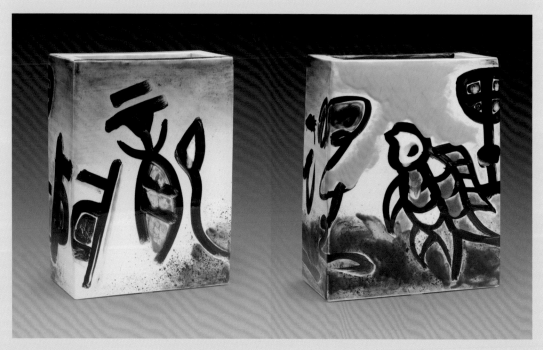

傅申　彩書鯉躍龍門方扁瓶（正、反面）　2002　刻瓷　36×27×14cm
刻印：傅申畫字

傅申　刻真意黑釉直筒（正、反面）　2000　刻瓷　47×32×32cm
釋文（一）：真意（篆書）
釋文（二）：結廬在人境　而無車馬喧　問君何能爾　心遠地自偏　採菊東籬下　悠然見南山
　　　　　　　山氣日夕佳　飛鳥相與還　此中有真意　欲辨已忘言　淵明高士飲酒詩　誦之令人意遠　君約傅申刻

傅申　書良辰花開青花銅紅方扁瓶（正、反面）　2002　刻瓷　28.5×23.5×10cm
釋文：華（花）為我開　良辰美景
刻印：佛像　君約　吉羊　蛙

傅申　書寫憶江南潑釉瓶　1997　刻瓷　35×19×14cm
釋文：江南好　風景舊曾諳　日出江花紅勝火
　　　春來江水綠如藍　能不憶江南　君約傅申書白居易詞

傅申　刀書源頭來活水黑釉圓罐　1995　刻瓷　35×34×34cm
釋文：問渠那得清如許　為有源頭活水來　君約傅申
刻印：傅申　刀筆

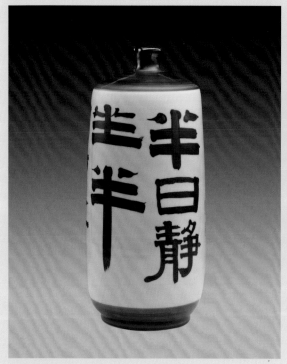

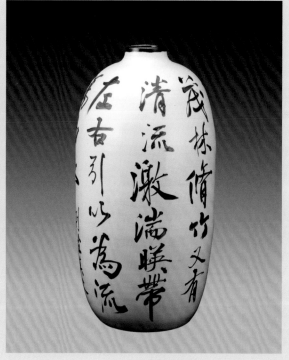

傅申　書半日靜坐青花釉瓶　1996　刻瓷　39×16.5×16cm
釋文：半日靜坐　半日讀書　清風一榻直(值)千金　君約傅申

傅申　書蘭亭序青花大瓶　1996　刻瓷　87×42×42cm
釋文：群賢畢至　少長咸集　此地有崇山峻嶺　茂林脩竹　又有
　　　清流激湍　映帶左右　引以為流觴曲水　列坐其次　雖無
　　　絲竹管弦之盛　一觴一詠　亦足以暢敘幽情　君約傅申

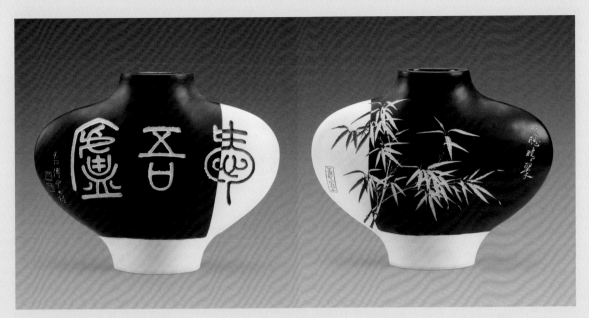

傅申　刻愛吾廬——窗晴翠黑釉扁瓶（正、反）　2001　刻瓷　27.5×10cm
釋文：一窗晴翠　愛吾廬　君約傅申書刻
刻印：青雲直上　君約　傅申

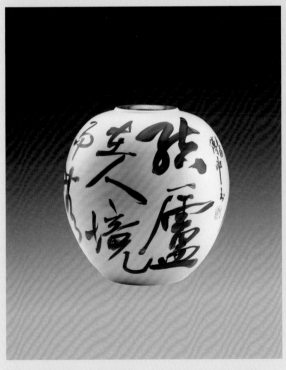

傅申　書結廬在人境青花圓罐　2000　刻瓷　31×26×26cm
釋文：結廬在人境　而無車馬喧　問君何能爾　心遠地自偏
　　　君約傅申書
刻印：心遠

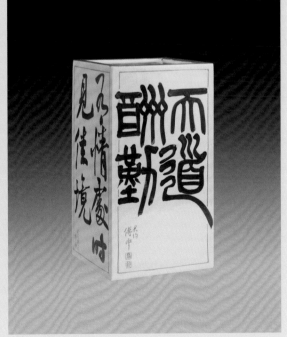

傅申　書天道酬勤青花方瓶　1999　刻瓷　42×23×23cm
釋文：天道酬勤　無言都是趣　有想便成緣
　　　有情處時見佳境　無意閒偏多奇達
刻印：君約　傅申　傅申　己卯

傅申　翰香廬　約1962
鈐印　3.6×1.8cm

傅申　傅申　約1969
鈐印　2.5×2.5cm

傅申　醉後　1962
鈐印　2.7×1.2cm

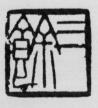

傅申　三餘　約1969
鈐印　2.3×2.3cm

傅申　忘其筆墨　1962
鈐印　2.2×2.2cm

傅申　墨游

傅申　虛室絕塵　約1962
鈐印　2.4×2.4cm

傅申　得其意　約1962
鈐印　2.3×2.2cm

傅申　自英　約1968
鈐印　1.7×1.6cm

傅申　黃君璧印　約1962
鈐印　1.25×1.25cm

傅申　張　約1968
鈐印　1.6×1.6cm

傅申　父申　約1962
鈐印　1.5×1.5cm

傅申　小學生　約1968
鈐印　4.7×2.3cm

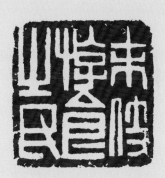

傅申　末伎游食之民　約1962
鈐印　5×5cm

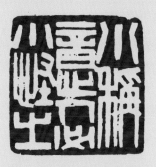

傅申　小稱意人必小怪之
約1969　鈐印　4.8×4.8cm

傅申　清影鳳來遲　1964

傅申　永錫難老　1968
鈐印　3.6×3.7cm

傅申　談何容易　1968
鈐印　3.3×3.3cm

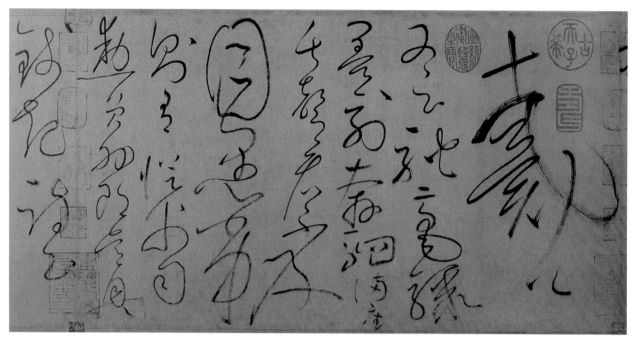

傳唐懷素　自敘帖（局部）
全卷28.3×755cm

2000年〈傳統與實驗〉、2001年〈論漢字書藝及創作取向〉與2006年〈論
當代書藝創新〉，發表他對書法創新的論點和創作實踐。

　　傳申認為唐代之前的書法史，往往與書體的更新相為表裡，書至
唐代，各種書體已定型，宋元明清只有在個人風格的新變出奇致勝，清
代又從碑學將篆、隸及魏碑復興。20世紀海峽兩岸各有簡體字，以及標
準草書的推行，唯成就並不突出，將來也難成氣候。傳申認為未來的書
法，一定要將復古和創新並行（並且借鑑東西〔日本與歐美〕）。創新
如果沒有傳統的本領，創新不會耐久，但是光傳統不創新也不能代表時
代風格。他自己的創作也是如此，他個人覺得圖像化最容易應用的字體
是帶有象形性質的篆書，包括早期象形的甲骨文、金文中的象形文字，
所以傳申把篆書跟行草結合起來，創出他自己圖像風格的書法。傳申的
創新書法，雖然在字體結構上添加了當代語境裡的認知變化，但是，他
無論如何「創新」，他還是強調即時性。有些人把繪畫融進書法，寫書
法變成了「畫」書法，他還是認為要保持書法表達語意的可以識讀性，
能夠辨識每一個字的語意還是十分重要。就像一首好歌，不能只有優美

的曲調，必兼顧好的歌詞，而達到詞與曲並美、形式與內容兼顧！

捲入懷素《自敍帖》的論戰

2004年，傅申捲入了懷素《自敍帖》的論戰，因為臺灣的李郁周教授雖然在早期將《自敍帖》認為是真跡，但後來受到啟功及徐邦達論點的影響，將拓本與墨蹟本進行了細緻但不正確的比對而得出誤導的結論，他認為故宮墨蹟本的〈懷素自序〉及卷後十餘則宋代及明人的題跋全是由文徵明的長子文彭一手雙鈎填墨偽造。傅申認為雖然對於《自敍帖》是否出自懷素之手尚存有爭議，然而可以斷定此帖的年代下限為北宋，卷後宋明人題跋均為真跡。由於李郁周教授經多年累積出版了兩本半書，一再不厭其煩地論證他的「文彭論」，實在無法三言兩語就釐得清，為此傅申寫了《書法鑑定：兼懷素《自敍帖》臨床診斷》一書，專門針對李教授的論點進行一系列的論證與澄清。順便寫了此書的前半部，解說什麼才是雙鈎廓填的細節及以顯微鏡放大的圖片佐證，又增加了「鑑定心理學」及「刑事鑑識學」及「病理誤診學」等等的應用。最後，又討論了「書法鑑定的科技化及其限制」，擴充了前人對書畫鑑別的理論與實踐。

傅申出書之後，對於懷素

傳唐懷素　自敍帖（局部）
全卷28.3×755cm

自敘帖，由於《沈銘彝拓本》的出現，傅申從碑帖藏家康益源先生手中借到剪裝成冊頁的原拓，經過仔細觀察其裁切痕跡，以刑事偵察「還原現場」的方式，拼出九石的原拓，恍然明白在辯論中的十五紙與九紙之別、騎縫印位置與數量之異，都是由「墨蹟本遷就『書條石』的長度而將騎縫印移刻於每石的兩端」所致。至於行款的導斜為正，是因在摹刻時為避免墨蹟版的印章壓疊於書跡上，而大部分在《契蘭堂》本導斜為正的行款，都是在剪裝成冊頁時為配合每一頁版面固定為長方形所造成，將斜行在裝裱成冊時導正為直行。因此，即使從《契蘭堂》本的印刷品中時常可見到為使版面完整而加貼補條的拼接痕跡，然而在頁面大小不等的《沈銘彝拓本》上，由於未加補條而清楚顯示出刻本上行款的斜正與墨蹟本完全相同，只是在剪裝時偶加導正而已。因此，傅申明確地解開從一開始因根據早期影印的拓本而導致錯誤的三點推論：行款斜正不同及騎縫印和接紙數量不同的問題，總結出：「相同的材料往往因觀點不同而導致相反的觀點和結論，研究者應盡量避免主觀意識，而且需常常從相反的方向來驗證自己的推論。」

對於臺北故宮的懷素《自敘帖》的墨蹟本是否為真跡，在此之前難有定論，竟然在日本又出現了一卷《自敘帖》的殘卷，其品質與《故宮本》難分高下，而且字形與行款可以重疊套合，再加上使用同一套騎縫印，傅申由此斷定《故宮本》與《流日本》是宋人及元人所說的「所見五六本，如出一手」為難分真偽的兩卷，是北宋時同一人映著同一底本重複單筆映寫且貌似原跡的量產快速映寫複製品，而不存在「其中一本為母本真跡」的事實。

傅申於2005年發表相關論文〈沈銘彝本《自敘帖》密碼——解故宮墨蹟本即水鏡堂母本之疑（上）（下）〉、〈確證《故宮本自敘帖》為北宋映寫本——從《流日半卷本》論《自敘帖》非懷素親筆〉，一再說明故宮墨蹟本不是懷素親筆所寫。2008年傅申在「筆墨之外——中國書法史跨領域國際學術研討會」發表了〈我的學研歷程〉；2010年刊載於保利國際拍賣圖錄的〈從存疑到肯定——黃庭堅書《砥柱銘》卷研

傅申及現場書法作品，於臺北國父紀念館漢字文化節展覽。

究〉，同時發表於《中國書法》雜誌，後來因為該卷在拍賣會上拍出了天價，而使傅申再度引入論戰。

1970年代傅申在日本曾經見過《砥柱銘》，當時他覺得這《砥柱銘》與其他的黃庭堅名跡有一定距離，當時他既沒判定是假，也沒說是真，準備將來再深入研究。後來，這一卷被臺灣藏家購得，邀請傅申評鑑，初看還是無法斷定，遊移在似與不似之間，之後傅申對著高清晰複製卷研究了三個月，才斷定該卷為黃庭堅的真跡，並撰寫論文陳述結論及論證過程。傅申的博士論文做的就是黃庭堅書法研究，特別是對《贈張大同卷》做了詳細考證分析比較，而今，遇見黃庭堅的另一手卷《砥柱銘》，在他眼裡，無疑是先前研究工作的延續，終於因得到逼真的複印卷後，而得出了以上的結論。解決了他個人胸中四十年的疑問，而絕對不是為了討好藏家或提高市場價值。如果有人如此揣度，那真的是應了古人說的：「以小人之心度君子之腹」了！

舉辦生平第一次個展

2010年，傅申應邀參加北京中國藝術研究院《首屆兩岸漢字藝術節》書法展，又應邀參加中國藝術研究院主辦的《翰墨千秋》書法展，在北京經由我引介了湖南才女李黃（黃子），為膝下無子女的傅申認了一位誼女。

2013年在我的鼓勵下，黃子在陳履生館長的協助下，為義父在北京國家博物館舉辦了盛大的回顧展，11月16日「傅申學藝展」在國家博物館挑高的北十一號廳開幕，是傅申生平第一次舉辦的個展，規模是2014年在臺北國立歷史博物館「傅申學藝展」的三倍大。北京展品近兩百件，包括書法八十餘件，繪畫三十餘件，陶瓷四十餘件，篆刻印拓約四十件，由於印章石料材質不佳，實際上，大部分印章為他人所刻，不在身邊，因此不展印章，只展印兌。

傅申學藝展開幕式，左起黃子，傅申，郁慕明，陸蓉之。

這次個展，除了一般罕見傅申在1965年之前的早年畫作長卷、小軸及小品以外，其中還有傅申在臺中友人玉華堂寬敞堂屋所創作的巨幅作品，以及1995年以後在臺北近郊土城林振龍夫婦所經營的瓷揚窯創作結合書、畫、刻的陶瓷刻畫作品，盡量全面展出了傅申一生至今創作成果，再次展現了傅申大學時期勇奪書、畫、金石三冠王的氣勢。開幕那天我專程趕到北京，看到除了眾多藝壇名人：李可染夫

以德報怨

洪：中國於二次大戰後以
往報怨棄爾小國日本以怨
報德既未如甲午戰後強迫
中國割地賠款竟以戰敗
國侵佔中國釣魚臺豈是可忍
執不可忍也

黃己滄暑徑耐書
此淺憤為傅翕

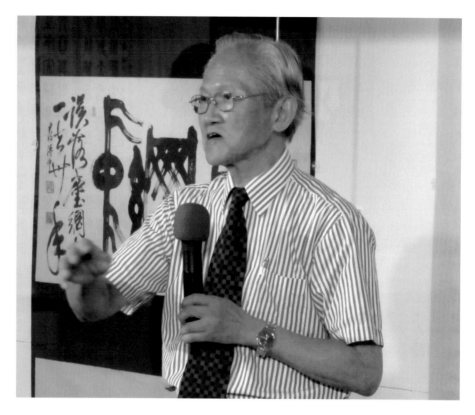

自稱為『傅（富）翁』了，雖然沒有錢，但是我心靈是富足的！」

從美國到臺灣，傅申在體制內教學，尤其是耶魯大學時代的門生，早已任職於北歐、美國、英國、韓國和臺灣等地的藝術館、博物館和學界，可以說得上是桃李滿天下了。2014年底傅申在中國杭州收了第一位門生，昆山人田洪，2015年夏日在美國洛杉磯收了UCLA教授李慧漱的門生，青島移民美國的藝術家趙碩為關門弟子。2015年開始傅申由兩位弟子分別陪同在美國、中國內地和日本到處密集參訪和巡講。2016年春季由趙碩安排，趁傅申赴美植牙之際，在洛杉磯為傅申辦了和石慢教授的雙生日宴，並且由洛杉磯著名音樂人傑夫‧克里卡（Jeff Kryka）組織了小型慶生音樂會，為傅申的八十大壽暖身，還邀請好萊塢導演拍攝了一部紀錄片。

藝無止境，是傅申一生學藝的境界，也是我們倆能夠攜手共老的理由。希望，下一次的「傅申學藝展」，會衍生為「傅陸雙藝展」，作為傅申與我一段奇緣最美好的批註。

2014年「傅申學藝展」展出
的傅申陶瓷作品。

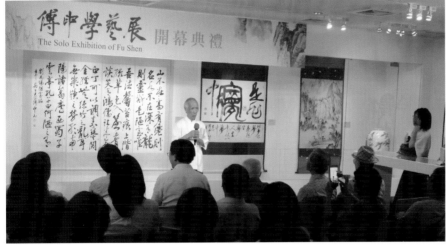

2014年臺北「傅申學藝展」
開幕當天，書法家杜忠誥致詞
一景。

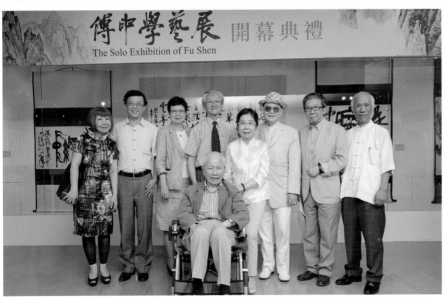

2014年7月，臺北歷史博物
館「傅申學藝展」開幕式留
影。前坐者為黃天才，後排左
起：陸蓉之、張譽騰、馮明
珠、傅申、陳筱君、張宗憲、
何懷碩、杜忠誥。

【傅申的圖象書法】

傅申除了是中國書畫史研究及鑑定的專家之外，也將當代書藝的創作理念付諸實驗，開創出具有自己風格的圖象書法。

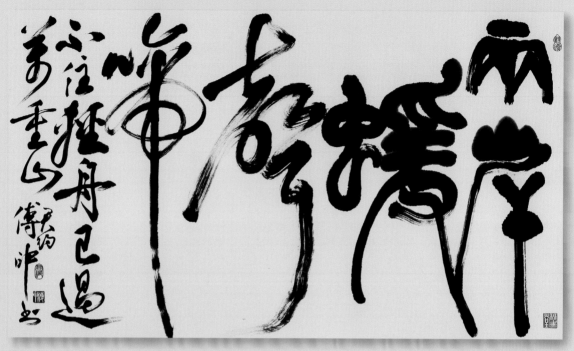

傅申　兩岸猿聲橫幅　1998　篆行合書　70×121.5cm
釋文：兩岸猿聲啼不住　輕舟已過萬重山　君約傅申書
鈐印：觀復（朱文）、琴書堂（白文）、君約（朱文）、傅申（白文）

[右頁上圖]
傅申　塵網中橫幅　2000　篆行草合書　68×131cm
釋文：誤落塵網中　一去卅年　君約傅申
鈐印：西藏吉祥印（白文）、坦直鄉（白文）、觀復（朱文）、君約（朱文）、傅申（白文）

[右頁下圖]
傅申　今塞翁橫幅　2001　篆行合書　106×140cm
釋文：今塞翁　前有古塞翁　它日失驚駘　異時得駿骨　世上今塞翁　因禍而納福　得失豈足論　君約傅申並識
鈐印：西藏吉祥印（白文）、坦直鄉（白文）、觀復（朱文）、君約（朱文）、傅申（白文）

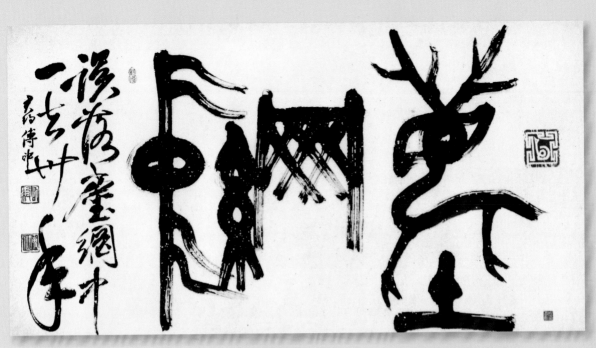

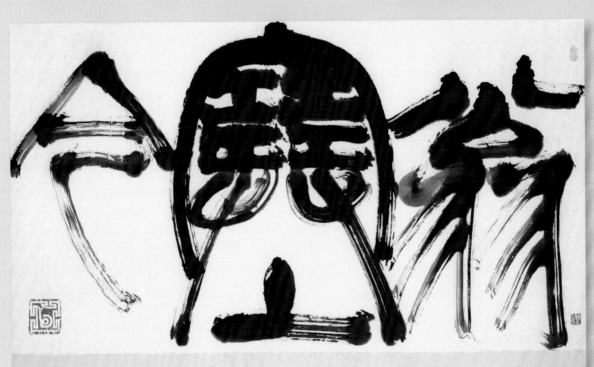

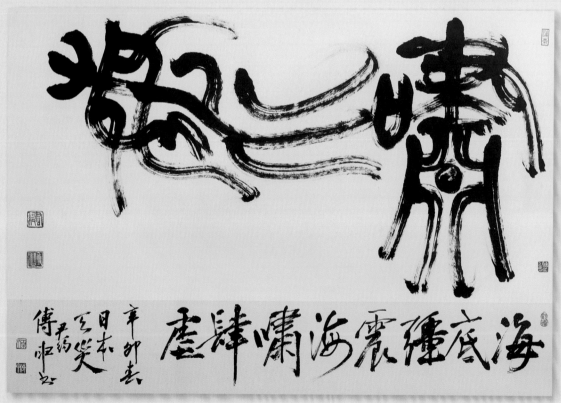

傅申　釣魚島橫幅　篆行合書　2013　98×463×4cm
釋文：釣魚島　釣魚島或稱尖閣羣島　自明清以來即隸屬中國　台灣在日據時期　即曾飭令台北州前往釣魚島處理海難事件
　　　則其隸屬明矣　中國的釣魚島　君約傅翁書
鈐印：壯懷不因古稀減（白文）、遊戲（白文）、君約（朱文）、傅申（白文）

傅申　嘯海　2011　篆行合書　69×136cm、23×136cm
釋文：海底強震　海嘯肆虐　辛卯春　日本天災　君約傅申書（疆，古強字）
鈐印：浦東（朱文）、聽之似氣（白文）、觀復（朱文）、君約（朱文）、傅申（白文）

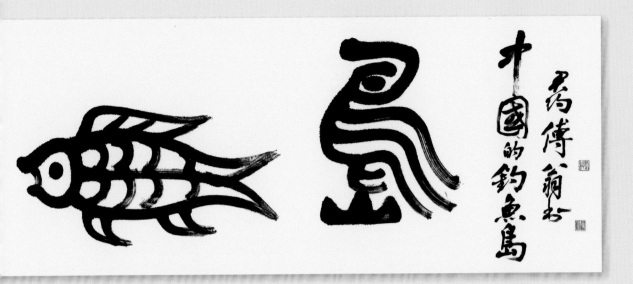

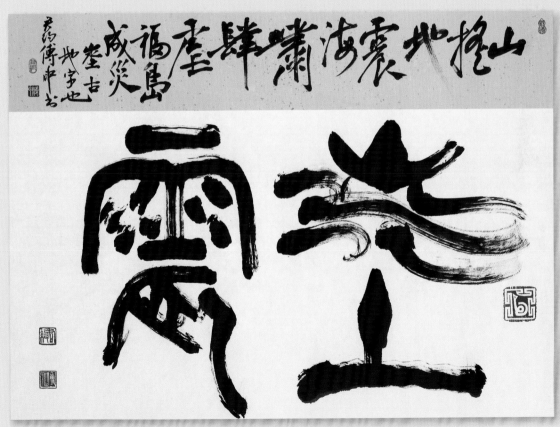

傅申　坔（地）震　2011　篆行合書　22.8×127.5cm、68.7×127.5cm
釋文：坔震　山搖地震　海嘯肆虐　福島成災　坔古地字也　君約傅申書
鈐印：藏文吉祥印（白文）、君約（朱文）、傅申（白文）、觀復（朱文）、君約（朱文）、傅申（白文）

活到老、學到老、 做到老

　　傅申的一生，父母雖是在20世紀初的上海接受現代教育，但因中日戰爭，六歲之前皆生活於農家，未見過一本書。七歲入小學，是家鄉的唯一學府，但多少接觸到了書法。二戰結束後，十三歲始與父母在屏東師範日式宿舍同住，因美術老師之啟導而考入師範大學藝術系，畢業前獲全系書法、國畫、篆刻三個第一名，號稱三冠王。從此想成為民初以來書畫、篆刻的傳統藝術家。

　　三十歲入國立故宮博物院書畫處，改變了他的人生方向。以書畫史及鑑定研究終其一生。因緣際會，赴美得博士學位，耶魯教授、華府佛利爾美術館等展覽研究，業餘仍繼續書法、陶瓷的創作。2014年應大英博物館之請，為書橫三米餘大字〈墨香堂〉篆書橫幅，永久陳列於書畫展廳。學術研究皆涉及書畫收藏與鑑定，專書有：《鑑別研究》、《書法鑑定》、《書史與書蹟》，蘇東坡、黃庭堅、張即之、趙孟頫、祝允明、董其昌等。個案研究如：石濤、石谿、〈血戰古人的張大千〉、

為慶賀傅申八十大壽，加州大學李慧漱教授擔任傅申紀錄片的製作人。

《張大千的世界》。收藏研究如：《元代皇室書畫收藏史略》、《歐美收藏中國書畫法書名跡集》、《沙可樂藏畫研究》，以及〈王鐸與清初北方鑑藏家〉等。

2008年，北京中央美術學院薛永年教授編《名家鑑畫探要》一書中，將傅申列為世界十大中國書畫鑑定家，與張珩、啟功、謝稚柳、徐邦達、劉九庵、方聞等並列，是其中最年輕的一位，足見其為世界公認的國際地位。期間，北京故宮博物院聘其為「客座研究員」迄今。

傅申在1994年應國立臺灣大學藝術研究所之聘，主授歷代書史及書畫鑑賞課程，作育後進，指導博、碩士論文。1990年代為香港中文大學分別聘為「偉倫訪問教授」及「錢穆講座」，並為中文大學美術研究所學生在美術館庫房以實際作品特別講解。

2015年，傅申更應邀於中國南北各美術學院講授與書畫鑑賞相關課

[左上圖]
2016年傅申到訪咪咪・蓋茲（Mimi Gates）家拍攝紀錄片。

[右上圖]
2016年傅申（左）為老比爾・蓋茲先生（中）書寫書名，右為傅申的學生趙碩。

[左下圖]
2016年傅申（左）到訪班宗華家拍攝紀錄片。

[右下圖]
拍攝紀錄片的現場一景。

程，並聘為浙江大學客座教授。2016年底計畫舉行「傅申教授八十國際中國書畫研討會」等等。為慶祝傅申八十大壽，弟子趙碩擔任導演，聯合好萊塢著名音樂人傑夫・克里卡（Jeff Kryka），剪輯師史提夫・麥克林（Steve McClean），由加州大學李慧漱教授擔任製片人，舊金山亞洲藝術館許杰館長擔任學術顧問，拍攝紀錄片。總結來說，不論是他的學術研究或書法創作，傅申都一秉其「溯古開今」的觀念，活到老、學到老、做到老！

傅申生平年表

1936	・一歲。12月27日出生於上海。(身分證誤植為1937年11月4日)
1942	・七歲。入江蘇省浦東南匯縣坦直小學,學名傅文脩。
1948	・十三歲。小學畢業。11月隨父母遷居臺灣屏東,其父將其兄弟妹均改以出生地為名,始名傅申。
1951	・十六歲。畢業於屏東明正初中。
1955	・二十歲。畢業於屏東中學。考入省立師範大學藝術系。
1959	・二十四歲。省立師範大學藝術系畢業,畢業前的系展獲國畫、篆刻第一名,書法為第二名。 同學譽為「三冠王」。
1960	・二十五歲。服兵役為預備軍官陸軍少尉。
1961	・二十六歲。執教於師大附中。獲臺灣省教員美展國畫第一名;中日文化交流書道展第一名特別 賞。加入臺灣第一個篆刻學會「海嶠印集」。
1962	・二十七歲。作品〈達見朝暉〉獲省展國畫第一名。
1963	・二十八歲。考入中國文化學院藝術研究所。
1964	・二十九歲。主持臺視「書法教育」每週直播節目。受邀參加中華民國赴非洲青年文化訪問團,途 經巴黎、羅馬及雅典,走訪非洲十五國。
1965	・三十歲。入國立故宮博物院(以下簡稱故宮)書畫處。自中國文化學院藝術研究所畢業。
1966	・三十一歲。任臺視「中華文物」每週節目主持人。 ・與吳平、王北岳、陳丹誠、李大木、沈尚賢、江兆申成立七修金石書畫會。 ・發表第一篇學術論文〈關於江參和他的畫〉。
1967	・三十二歲。與王妙蓮女士結婚。
1968	・三十三歲。獲洛克菲勒獎學金,與妻子王妙蓮同赴普林斯頓大學美術研究所深造。 在故宮學術季刊發表〈巨然存世畫跡之比較研究〉。
1970	・三十五歲。返臺參加國立故宮博物院「國際中國古畫研討會」,發表論文〈《畫說》作者問題研 究〉,釐清三百年來「南北宗」山水畫論的原創者及其影響。確證作者應為董其昌,推翻傳統以 莫是龍為作者之論點。 ・獲「中山學術文化獎」。
1971	・三十六歲。返臺任故宮副研究員一年。兼任臺大歷史研究所美術史組第一及第二屆學生導師。
1972	・三十七歲。返回普林斯頓大學繼續學業。
1973	・三十八歲。於普林斯頓大學美術館出版首部英文著作《鑑別研究》(與王妙蓮合著)。 亦名《沙可樂藏畫研究》,並在歐美巡迴展覽。
1974	・三十九歲。徐復觀:〈中國畫史上最大的疑案——兩卷黃公望的富春山圖問題〉載《明報月刊》。 傅申捲入兩卷富春真偽論辯。
1975	・四十歲。〈兩卷富春圖的真偽——徐復觀教授「大疑案」一文的商榷〉、〈剩山圖與富春卷原貌〉, 載《明報月刊》112期。 ・8月,應耶魯大學聘為該校美術研究所講師。
1976	・以《黃庭堅書〈張大同卷〉研究》獲普林斯頓大學博士學位。
1977	・四十二歲。升任耶魯大學副教授。策辦「筆有千秋業——中國書法大展」於該校美術館,出版 "Traces of the Brush"。(1986中譯本《海外書跡研究》,2015再版) ・與古原宏伸合編《石濤》"Sekito(The Painter Shih T'ao)",撰〈石濤之繪畫〉。 ・美國科學院選派十位中國書畫史專家赴中國大陸故宮等各大博物館庫房展觀書畫名作,同團 學者還有方聞、高居翰、何惠鑒、吳訥遜、武麗生等。
1979	・四十四歲。應華府史密森尼學會國立佛利爾美術館之聘為中國美術部主任(任職十五年)。
1980	・四十五歲。《當代自由中國書畫展目錄》二冊,(英文)。 ・〈1977年在中國大陸所見中國傳統和現代書法〉,載於《華盛頓中美文化交流特刊》,(英文)。 ・〈黃公望的九珠峰翠圖與他的立軸章法〉,載臺北《中央研究院國際漢學會議論文集》。

1981	・四十六歲。《元代皇室書畫收藏史略》，故宮。
	・與古原宏伸合著《董其昌の書畫》（主編書法部分；日文）。東京二玄社。
	・與中田勇次郎合編《歐米收藏中國法書名跡集》四冊。
1982	・四十七歲。〈華府佛利爾美術館〉，載於《雄獅美術》137期。
	・〈海外中國文物的收藏與研究〉，載於《雄獅美術》138期。
1983	・四十八歲。中田勇次郎、傅申合編《歐米收藏中國法書名跡集：明清篇》二冊，東京中央公論社。
1984	・四十九歲。〈董其昌與顏真卿〉、〈天下第一蘇東坡——寒食帖〉，載臺北《故宮文物月刊》。
	・《顏書影響及分期》，文建會主辦「紀念顏真卿逝世一千二百年，中國書法國際學術研討會」（論文集於1987年出版）。
1985	・五十歲。撰〈真偽白居易與張即之〉。
	・〈金石錄・金石情・李清照與趙明誠〉。
	・〈鄧文原與莫是龍〉，載東京《中田勇次郎八十紀念》。
	・〈黃庭堅的草書廉頗藺相如卷〉，載於紐約《大都會博物館詩書畫討論》（英文）。
1986	・五十一歲。〈白石雪個同肝膽——論八大山人對齊白石的影響〉，載《雄獅美術》190-192期。
1987	・五十二歲。葛鴻楨譯、賀哈定校《海外書跡研究》中譯本，北京紫禁城出版社。英文原著在1977年發表。
	・〈論黃山對石谿的影響〉，發表於《蔣慰堂先生九秩榮慶論文集》，臺北故宮。
	・〈一幅失落的張大千畫像〉，載於《中央日報》及香港《大成》171期。
1988	・五十三歲。華府沙可樂美術館落成，兼任該館中國美術部主任。
	・《〈畫說〉作者問題研究》（英文摘要中譯本），載於上海《朵雲》19期。
1989	・五十四歲。為籌辦「張大千大展」，旅行印度、日本、阿根廷、巴西、美國、北京、上海、四川及敦煌等地搜集資料。
	・〈佛利爾美術館的傳李公麟吳中三賢圖及張大千偽唐宋畫〉，Hong Kong, Orientation, Sept. 中文載《雄獅美術》254期。
	・〈從美國哥倫布大展論故宮文物再出國展覽之可行性〉，首倡主辦國完成「司法免扣押」條款，為日後故宮文物出國展鋪路。載《雄獅美術》254期。
1990	・五十五歲。〈略論日本對國畫家的影響〉，《中國現代美術研討會論文集》，臺北市立美術館出版。
1991	・五十六歲。籌辦「血戰古人的張大千」大展及研討會於美國沙可樂美術館。亦名「張大千回顧展」，在華府、紐約、聖路易等地博物館巡迴展出。
	・〈隋代佛畫・非大千而誰〉，載《中央日報》1991.2.21。
1992	・五十七歲。〈時代風格與大師間的相互關係〉，朱琦譯，刊載《書法研究》第1期，上海書畫出版社。
	・〈倪瓚與元代墨竹〉，無錫，倪雲林國際學術研討會論文集。
	・〈董其昌與明代書法〉，堪薩斯，國際學術討論會。
1993	・五十八歲。〈上崑侖尋河源——張大千與董源〉，發表於臺北故宮「張大千溥心畬詩書畫學術研討會」，載於《張大千溥心畬詩書畫學術研討會》。
	・〈王翬臨富春及相關問題〉，發表於「四王國際學術研討會」。
	・〈佛利爾藏王翬富春卷相關問題〉，載《清初四王畫派研究論文集》。
1994	・五十九歲。應臺大藝術研究所之聘辭去佛利爾・沙可樂美術館職，返臺為專任教授，並任臺北故宮及國立歷史博物館藏品審查委員迄今。並兼任師大、臺藝大、北藝大藝術史研究所教授。
1995	・六十歲。〈民初書法展簡介〉，載《民初書法》，何創時書法基金會。
	・〈以翰墨為佛事〉，《明清近代高僧書法展》，何創時書法基金會。
	・〈黃（君璧）張（大千）翰墨緣〉，載《黃君璧紀念集》。

1996	· 六十一歲。《書史與書跡——傅申書法論文集 (一)》，國立歷史博物館。
	· 〈明末清初的帖學風尚〉，載《明末清初書法展》，何創時書法基金會。
1997	· 六十二歲。〈辨董源〈溪岸圖〉絕非張大千偽作〉，載《藝術家》269期。
	· 〈學古功深的黃君璧〉，發表於師大「黃君璧百年誕辰國際學術研討會」。
	· 〈努力的天才——江兆申的書藝人生〉，《江兆申書法作品集》，圓神出版社；又見《藝術家》266期。
	· 〈美國的中國書畫收藏與研究〉，《傳統、現代藝術生活》，臺北國立歷史博物館。
1998	· 六十三歲。與義之堂策展「張大千的世界——張大千、畢卡索東西藝術聯展」在臺北故宮展出。
	· 《張大千的世界》，臺北義之堂。
	· 〈烽火外另走蹊徑——張大千〉，載《藝術家》，總278期。
	· 〈大千臨古惟恐不入〉，載《藝術家》，總279期。
	· 〈大千法古變今惟恐不出〉，載《藝術家》，總280期。
	· 〈張大千百年紀念展——廿世紀最後一次張大千大展〉，載《藝術家》281期。
	· 12月，與陸蓉之女士結婚。
1999	· 六十四歲。〈南張奇古奔放、北溥華貴高逸〉，《南張北溥藏真集粹》，臺北義之堂。
	· 〈風雅一慕老〉，《故宮·書法·莊嚴》，雄獅美術。
2000	· 六十五歲。〈曾紹杰先生書法管窺〉，《曾紹傑書法展》，臺北國立歷史博物館。
	· 〈書藝的傳統與實驗〉，載《藝術家》2000年第2期。
	· 〈傳統與實驗——千禧年論當代書藝之創新〉，《傳統與實驗書法展》，何創時書法基金會。
	· 〈書法的地區風格及書風傳遞——以湖南及近代顏體為例〉，於浙江省博物館「中國書法史學國際學術研討會」。
2001	· 六十六歲。《鄧文原〈致景良尺牘〉》，載《中國書法》2001年第3期，北京。
	· 〈張大千與上海畫壇〉，《海派繪畫研究論文集》，上海書畫出版社。
	· 〈論漢字書藝及創新取向〉，《國際書法文獻展——文字與書寫》學術研討會論文集，國立臺灣美術館。
2002	· 六十七歲。〈從四川省博物館藏品看張大千早期繪畫〉，《往來成古今——張大千早期風華》，國立歷史博物館。
	· 〈乾隆的書畫癖〉，「18世紀的中國與世界」，臺北故宮學術研討會主題演講。
2003	· 六十八歲。〈董其昌書畫船：水上行旅與鑑賞、創作關係研究〉，載《國立臺灣大學美術史研究集刊》第15期。
	· 應香港中文大學聘為「韋倫訪問教授」公開講堂。
	· 〈重建一座消失的乾隆靜寄山莊〉，北京故宮及中央美院，宮廷繪畫研討會演講。
2004	· 六十九歲。任北京故宮客座研究員迄今。
	· 《書法鑑定：兼懷素《自敘帖》臨床診斷》。典藏藝術家庭股份有限公司。
	· 《書史與書跡——傅申書法論文集 (二)》，臺北國立歷史博物館。
2005	· 七十歲。獲選為臺灣大學傑出教授，〈最具童心的鑑定大師〉，載《經師與人師》，臺灣大學出版。
	· 〈倪瓚和元代墨竹〉，載《朵雲》第62集。
	· 《書法鑑定：兼懷素《自敘帖》臨床診斷》獲金鼎獎。
2006	· 七十一歲。自臺大藝術史研究所退休，並兼任至今，教授中國書畫鑑賞研究。
	· 任臺北故宮博物院指導委員。
	· 〈《故宮本自敘帖為北宋映寫本》後記〉，《中華書道》52期。
	· 〈《故宮本自敘帖為北宋映寫本》後續討論〉，《典藏古美術》165期。
	· 〈于右老在臺摩崖石刻〉，《千古一草聖：于右任書法展》，臺北國立歷史博物館。
2007	· 七十二歲。《對日本所藏數點五代及宋人書畫之私見——〈寒林重汀〉、〈喬松平遠〉、高桐院〈山水對幅〉、蔡京題〈胡舜臣畫〉》，《開創典範——北宋的藝術與文化研討會論文集》，臺北故宮。

2008	· 七十三歲。〈陳淳、草篆、南路體〉，發表於蘇州「明清書法史國際學術研討會」。
	· 〈徐渭書畫的問題作品〉，澳門藝術博物館舉辦「青藤白陽」大展及學術研討會發表論文。
	· 與何懷碩舉辦書畫收藏展，撰〈一粟齋過眼摭言〉，《滄海一粟》，臺北國立歷史博物館。部分藏品後捐臺北故宮。
2009	· 七十四歲。〈傳錢選畫〈盧仝烹茶圖〉應是丁雲鵬所作——故宮藏畫鑑別研究之一〉，載《故宮文物月刊》311期。
	· 〈傳元陶復初畫〈秋林小隱〉應是明項德新所作——故宮藏畫鑑別研究之二〉（盧素芬譯），載《故宮文物月刊》。
	· 〈乾隆御筆盤山圖與唐岱〉，發表於「乾隆宮廷藝術學術研討會」，臺大藝術史研究所主辦；修改後發表於《臺大藝術史研究所美術史研究集刊》28期。
2010	· 七十五歲。應聘為「台灣美術院」院士，並參加「傳承與開創——台灣美術院首屆大展」。
	· 〈乾隆皇帝〈御筆盤山圖〉與代筆唐岱〉，載《臺灣大學美術史研究集刊》總28期。
	· 〈我的學研機緣〉，載孫曉雲、薛龍春編《請循其本：古代書法創作研究國際學術討論會論文集》，南京大學出版社。
	· 〈雍正皇四子弘曆寶親王時期的親筆與代筆梁詩正〉，載李天鳴主編：《兩岸故宮第一屆學術研討會：為君難——雍正其人其事及其時代論文集》，臺北故宮。
	· 〈曾熙、李瑞清與門生張大千〉，臺北國立歷史博物館「曾熙、李瑞清書畫特展」。
	· 〈董巨派名筆——黃公望富春卷與剩山圖的原貌〉（朱惠良等整理），載《故宮文物月刊》。
	· 〈世界文化遺產保護史上的奇蹟——重走故宮文物南遷路隨感〉，載《故宮文物月刊》330期。
	· 應聘為「國際書法家協會」顧問，並參加首屆「湧泉國際書法大展」。
	· 應邀參加北京中國藝術研究院「首屆兩岸漢字藝術節書法展」。
	· 應邀參加中國藝術研究院主辦「翰墨千秋書法展」。
2011	· 七十六歲。〈〈九珠峰翠圖〉的鑑別與相關立軸——國立故宮博物院唯一黃公望立軸真跡〉，載《故宮文物月刊》339期。
	· 〈鑑辨黃公望〈雨岩仙觀〉應是謝時臣所畫〉，載《故宮文物月刊》341期。
	· 〈張即之及其大字〉，載《故宮學術季刊》2011年第3期。
	· 《乾隆丙寅年——乾隆書畫鑑藏的豐收年》，臺大藝術史研究所舉辦「宮廷與地方——乾隆時期之視覺文化國際研討會」發表論文。
	· 〈管窺朱龍盦先生二三事〉，載《歷史文物》218期，國立歷史博物館。
2012	· 七十七歲。〈從傳高克恭的〈林巒煙雨圖〉談一位被遺忘的清初名家陸遠〉，載《故宮文物月刊》。
	· 《董其昌、龔賢與前新安畫派》，澳門藝術博物館舉辦「雲林宗脈——新安畫派學術研討會」，發表論文。
	· 應香港中文大學、新亞書院之邀於「錢穆賓四先生學術文化講座」演講。
	· 〈確證《故宮本自敘帖》為北宋映寫本——從《流日半卷本》論《自敘帖》非懷素親筆〉，載《中國書法》，北京2012年8月附贈本。
2013	· 七十八歲。11月在北京應邀於國家博物館舉辦「傅申學藝展——書畫印瓷藝個展」。
	· 〈傅申主要學術及藝術成果〉，刊載北京《中國書法》2013.11期。
2014	· 七十九歲。7月於臺北國立歷史博物館舉行「傅申學藝展」。
	· 10月，應澳門藝術博物館之邀，參加「梅景秘色——吳湖帆書畫鑑賞學術研討會」，並作專題演講。
	· 12月，應邀參加昆山市文聯、浙江大學人文學院舉辦「紀念龔賢誕辰395周年學術研討會」，並作專題演講。
2015	· 八十歲。4月，應聘為浙江大學客座教授。
	· 《書畫船——古代書畫家水上行旅與創作鑑賞關系》，刊載北京《中國書法》21期。
	· 9月，應邀參加北京故宮博物院舉辦的「《石渠寶笈》國際學術研討會」，並作專題演講。
	· 11月，應2015世界華人收藏家大會秋季論壇之邀在上海作「對日本所藏數點五代及宋人書畫之私見」的專題演講。

2016	・八十一歲。應日本澄懷堂之邀，演講：「我對高桐院山水對幅、及澄懷堂之李成名下〈雙松平遠〉的私見」，結論是：（1）非李唐真跡，時代為南宋末元初。（2）非李成真蹟，應與郭熙早春圖為同一畫家所作，為日本唯一之郭熙真蹟。
	・《家庭美術館──美術家傳記叢書──溯古・開今・傅申》出版。

▌參考資料

- 中田勇次郎、傅申合編，《歐米收藏中國書法名跡集》六大冊，東京中央公論社，1981-1983。
- 王叔重，〈九珠峰翠圖的鑑定／傅申專訪〉，《中國書畫》，2013。
- 古原宏伸、傅申合編，《董其昌の書畫》，東京二玄社，1981。
- 白謙慎，〈承先啟後之作〉。
- 何懷碩，〈斲輪老手／金針度人〉，《書法鑑定》，2015。
- 李寧，〈從遲疑到肯定／傅申先生訪談〉，《中國書法》，247期。
- 林霄，〈「後大師時代」的鑑定學〉，《書法鑑定》，2014。
- 徐復觀，〈中國畫史上最大的疑案──兩卷黃公望的富春山圖問題〉，香港《明報月刊》。
- 陳履生，〈筆健神融：傅申先生書法近作感懷〉，《傅申學藝錄》，上海書畫出版社，2013。
- 傅申，Challenging the Past：The Paintings of Chang Dai-chien（血戰古人的張大千），華府沙可樂美術館，1991。
- 傅申，Traces of the Brush，耶魯大學，1977。
- 傅申，〈《畫說》作者問題研究〉（英文摘要中譯本），《朵雲》19期。
- 傅申，〈上昆侖・尋河源──張大千與董源〉，《張大千、溥心畬詩書畫學術研討會論文集》臺北故宮，1993。
- 傅申，〈巨然存世畫跡之比較研究〉，《故宮季刊》，臺北故宮，1967。
- 傅申，〈我的學研機緣〉，《請循其本、古代書法創作研究國際學術討論會論文集》，南京大學，2010。
- 傅申，〈兩卷富春山圖的真偽──徐復觀教授「大疑案」一文的商榷〉，香港《明報月刊》111期。
- 傅申，〈書藝的傳統與實驗〉，《藝術家》雜誌296期，2000。
- 傅申，〈從美國哥倫布大展論故宮文物再出國展覽之可行性〉，《雄獅美術》254期。
- 傅申，〈傅申學藝錄〉，上海出版社，2013。
- 傅申，〈剩山圖與富春卷原貌〉，香港《明報月刊》112期。
- 傅申，〈發現天下第二郭熙──喬松平遠圖〉，《典藏古美術》202期，2009。
- 傅申，〈論漢字書藝及創新取向〉，《國際書法文獻展──文字與書寫》學術研討會論文集，2000。
- 傅申，〈辨董源溪岸圖絕非張大千偽作〉，《藝術家》雜誌269期，1997。
- 傅申，〈顏書影響及分期〉，《紀念顏真卿逝世一千二百年論文集》，臺北文建會，發表於1984，出版於1987。
- 傅申，〈關於江參和他的畫〉，《大陸雜誌》27，1966。
- 傅申，《宋代文人之書畫評鑑》，文化研究所碩士論文，1965。
- 傅申，《書史與書跡》（一）、（二），臺北歷史博物館，1996-2004。
- 傅申，《書法鑑定：兼懷素《自敘帖》臨床診斷》，典藏出版社，2004初版，2014再版。
- 傅申，《張大千的世界》，臺北羲之堂，1998。
- 傅申，《黃庭堅張大同卷──一件貶謫中的名跡》，普林斯頓大學美術考古研究所博士論文，1976。
- 傅申，葛鴻楨中譯本，《海外書跡研究》，紫禁城出版社，1987初版，2013再版。
- 傅申、王妙蓮，Studies in Connoisseurship：Chinese Paintings from the Arthur M.Sackler Collection in New York and Princeton，《鑑別研究：沙可樂藏畫研究》，普林斯頓大學出版社，1973。
- 黃子，〈書中有畫：海峽對岸書法第一人〉，《傅申學藝錄》，上海書畫出版社，2013。
- 葛鴻楨，〈璀璨奪目／大家風範──讀傅申學藝錄有感〉，國立歷史博物館館刊，2014。
- 劉正成，〈傅申書法的三點啟示〉，《傅申學藝錄》，上海書畫出版社，2013。
- 薛永年，〈眼學津梁〉，《書法鑑定》再版，2014。
- 薛永年，〈餘事三絕──傅申先生書畫印觀感〉，《傅申學藝錄》，上海書畫出版社，2013。

▌感謝：本書承蒙傅申先生授權圖片，以李黃與君慧為傅申所作的錄音採訪及文字為基礎，由陸蓉之撰寫，田洪校對文字並整理年表。

家庭美術館／美術家傳記叢書

溯古・開今・傅　申

陸蓉之／著

發 行 人｜蕭宗煌
出 版 者｜國立臺灣美術館
地　　址｜403 臺中市西區五權西路一段 2 號
電　　話｜（04）2372-3552
網　　址｜www.ntmofa.gov.tw
策　　劃｜蕭宗煌、何政廣
審查委員｜黃冬富、周芳美、蕭瓊瑞、廖仁義、白適銘
執　　行｜林明賢、林振莖
編輯製作｜藝術家出版社
　　　　　｜臺北市金山南路二段 165 號 6 樓
　　　　　｜電話：（02）2371-9692~3
　　　　　｜傳真：（02）2331-7096
編輯顧問｜王秀雄、謝里法、林柏亭、林保堯
總 編 輯｜何政廣
編務總監｜王庭玫
數位後製總監｜陳奕愷
數位後製執行｜陳全明
文圖編採｜謝汝萱、鄭清清、陳琬尹、蔣嘉惠、黃其安
美術編輯｜王孝媺、張娟如、吳心如、柯美麗
行銷總監｜黃淑瑛
行政經理｜陳慧蘭
企劃專員｜徐曼淳、王常羲、朱惠慈

總 經 銷｜時報文化出版企業股份有限公司
倉　　庫｜桃園市龜山區萬壽路二段 351 號
電　　話｜（02）2306-6842

南部區域代理｜臺南市西門路一段 223 巷 10 弄 26 號
　　　　　　｜電話：（06）261-7268
　　　　　　｜傳真：（06）263-7698
製版印刷｜欣佑彩色製版印刷股份有限公司
裝　　訂｜聿成裝訂股份有限公司
電子出版團隊｜圓滿數位科技有限公司

初　　版｜2016 年 10 月
定　　價｜新臺幣 600 元

統一編號 GPN 1010501547
ISBN 978-986-04-9664-2

法律顧問　蕭雄淋
版權所有，未經許可禁止翻印或轉載
行政院新聞局出版事業登記證局版臺業字第 1749 號

國家圖書館出版品預行編目資料

溯古・開今・傅　申／陸蓉之 著
-- 初版 -- 臺中市：國立臺灣美術館，2016.10
　160 面：19×26 公分　（家庭美術館）

ISBN　978-986-04-9664-2　（平裝）

1. 傅申　2. 畫家　3. 臺灣傳記

909.933　　　　　　　　　　　　　105014976